隶书

東漢

史晨碑

人民美术出版社编

人民美術出版社

北京

簡 介

《史晨碑》前碑全稱爲《魯相史晨祀孔子奏銘》，後碑全稱爲《魯相史晨饗孔廟碑》，碑身高約一百七十三點五厘米，寬約八十五厘米，兩碑分刻于一石之兩面。前碑刻于東漢建寧二年（一六九）三月，隸書，十七行，行三十六字，後碑刻于建寧元年（一六八）四月，隸書，十四行，行三十六字。原碑現存于山東曲阜漢魏碑刻陳列館。

史晨，字伯時，東漢建寧元年時擔任魯相。前碑所刻的文字是魯相史晨、長史李謙爲祭祀孔子上書的奏章，後碑碑文記述了饗禮之事，故稱『史晨』。

《史晨碑》爲漢碑之珍品，與《禮器碑》《乙瑛碑》并稱爲孔廟三大名碑。碑字結體方整謹嚴，端莊典雅。筆勢内斂，行筆渾圓淳厚，波挑左右開張，疏密有致，平穩中有動勢。清方朔以爲《史晨碑》『書法則蕭括宏深，沈古遒厚，結構與意度皆備，洵爲廟堂之品，八分正宗也』。清楊守敬評價其『昔人謂漢隸不皆佳，而一種古厚之氣自不可及，此種是也』。

《史晨碑》拓本甚多，僅明初至清中葉就不下百余本，可見其『漢碑逸品』之名不虛。世見最早拓本爲明拓本。本書選用的是清乾嘉年間之拓本，現藏於日本三井文庫。該拓本字口清晰，殘損較少，是臨寫之佳本。

爲便於讀者規範識讀，碑文中的異體字在釋文中用（ ）注明正確字、正體字，并附局部放大及鄧散木《怎樣臨帖》《書法學習必讀》中關于隸書寫法、執筆、用墨、臨摹等内容，供讀者參考。

相河南史
君諱晨字
伯時從越
騎校尉拜
議郎守宗
正丞□□
尚書郎中
守長史

史晨頓首
死罪上尚
書臣晨頓
首頓首死
罪死罪臣
以元年到
官行秋饗
始到

璆楷見間
乳無恙靈
而平公廷
出享獻之
勒堂屏几
軾因春秋
大祭之禮

時長史廬
江舒李謙
字脩敬郎
故尚書臣
雄前後比
相觀見孔
子舊宅有
碑無文字

石孔讚辭
旁江舒郭
媚故敬讓
來觀元世
河東守□
孔氏先□
諸上之
臣雄壞□

史□□□
八□奚宄
小空□都
鄉薦况縣
謂正史劉
胝□考博
完自中都
之穆周禮

史君念孔
濱洹渡城
池造沇縣
去夷佚遺
遠百姓歡
喜百姓酤
買不以敢
得書酒夫

咸勅瀆井
領樂孔濱
以致城池
母夷為治
桐車馬於
瀆上東行
道奉南北
各種二行樹

僉天子家顏
母开合尽魯
公家守吏凡
四人月與并除

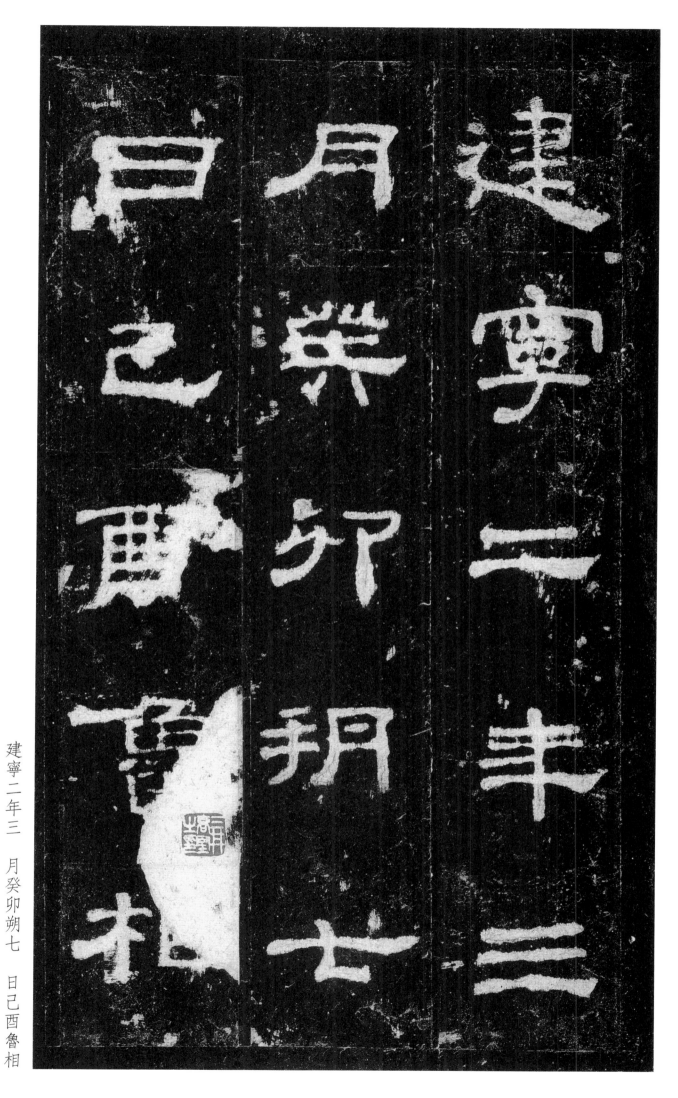

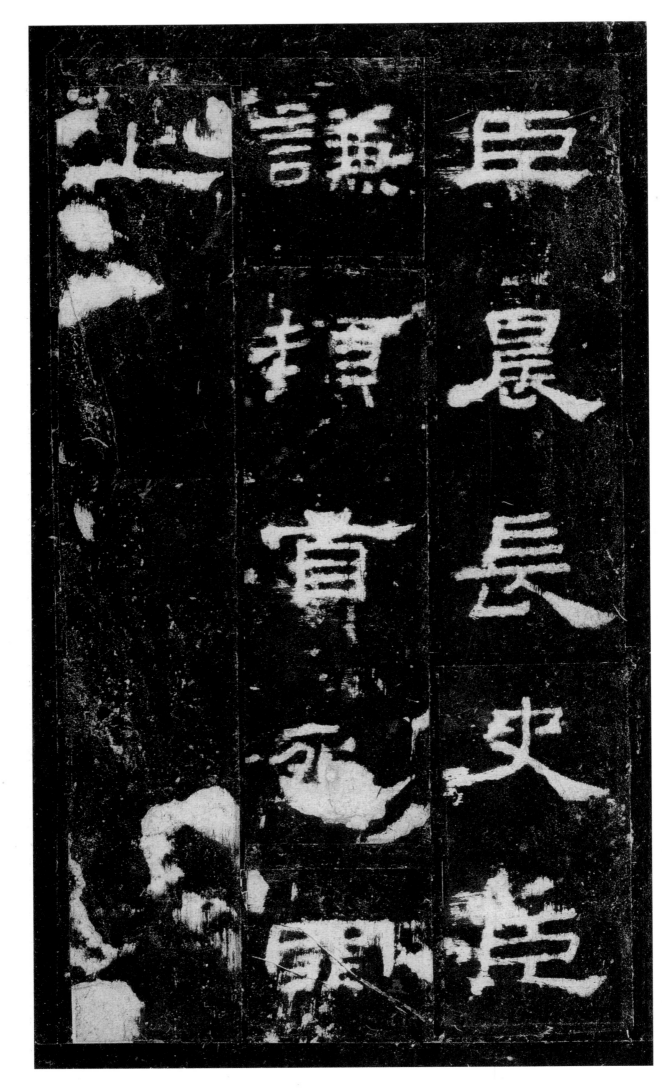

臣晨长史臣 谦顿首死罪 上

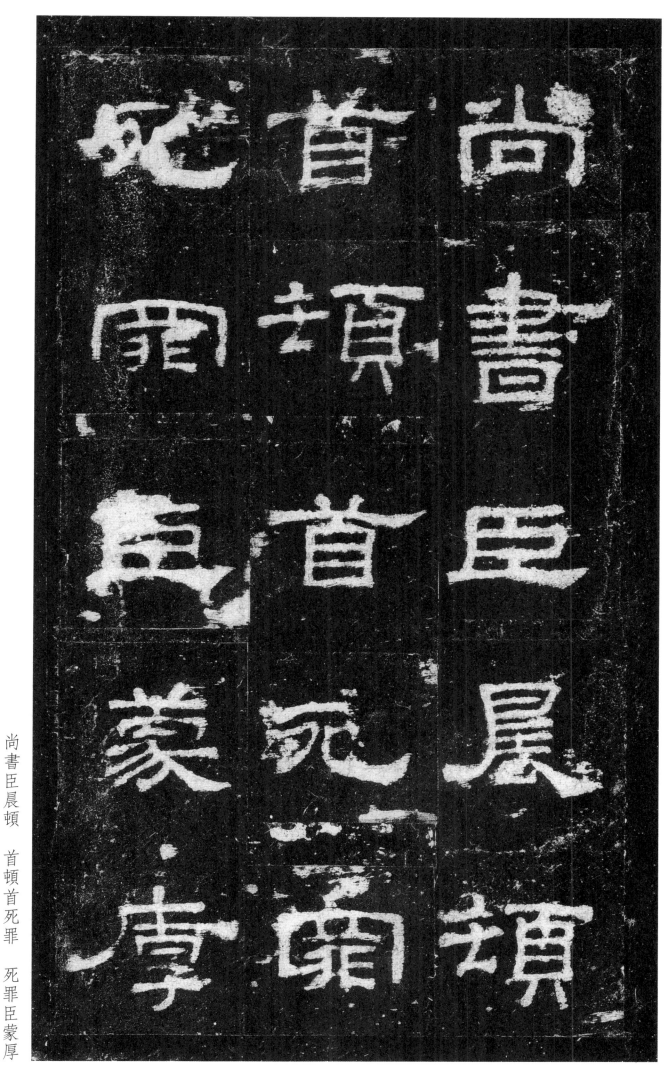

尚書臣晨頓　首頓首死罪　死罪臣蒙厚

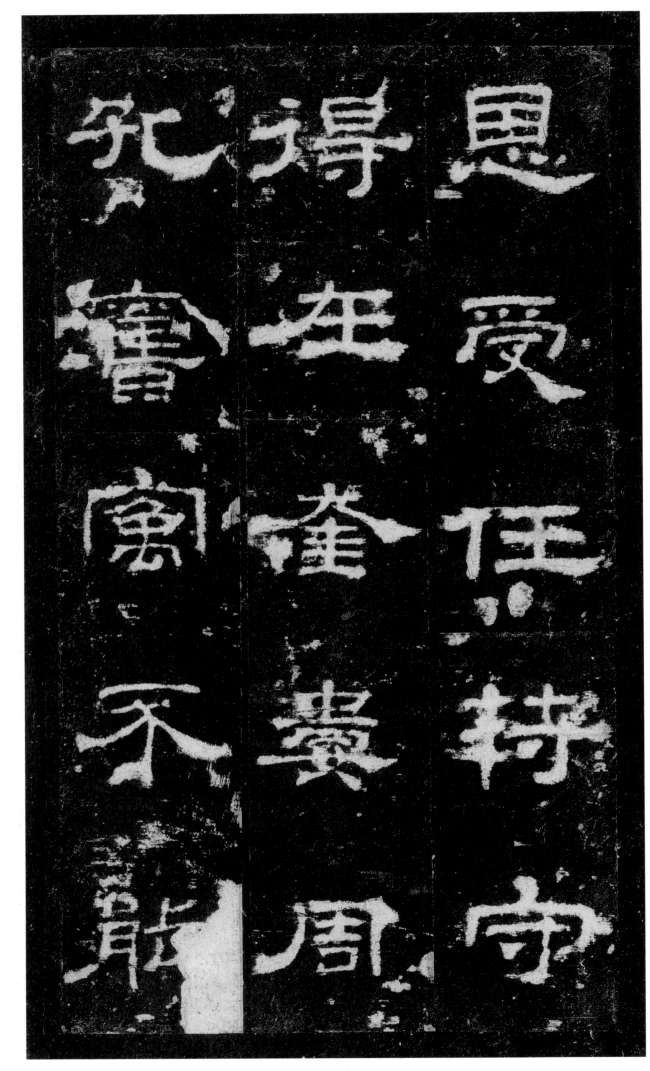

恩受任符（符）守　得在奎娄周　孔旧寓（宇）不能

東漢　史晨碑

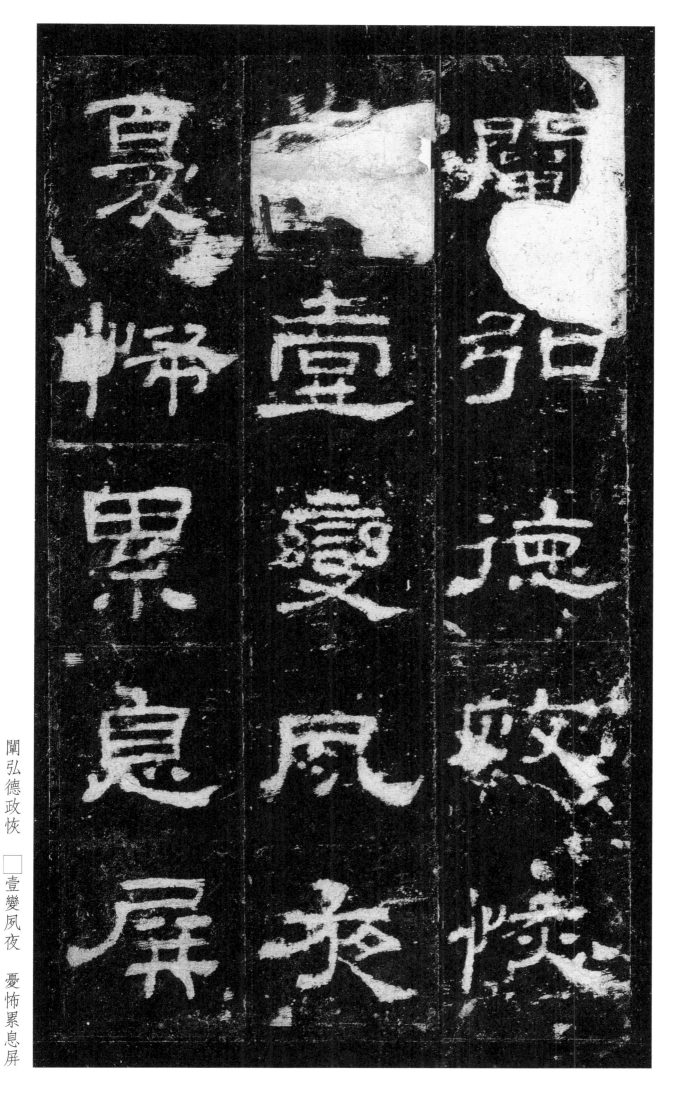

闡弘德政恢

□壹變夙夜　憂怖累息屏

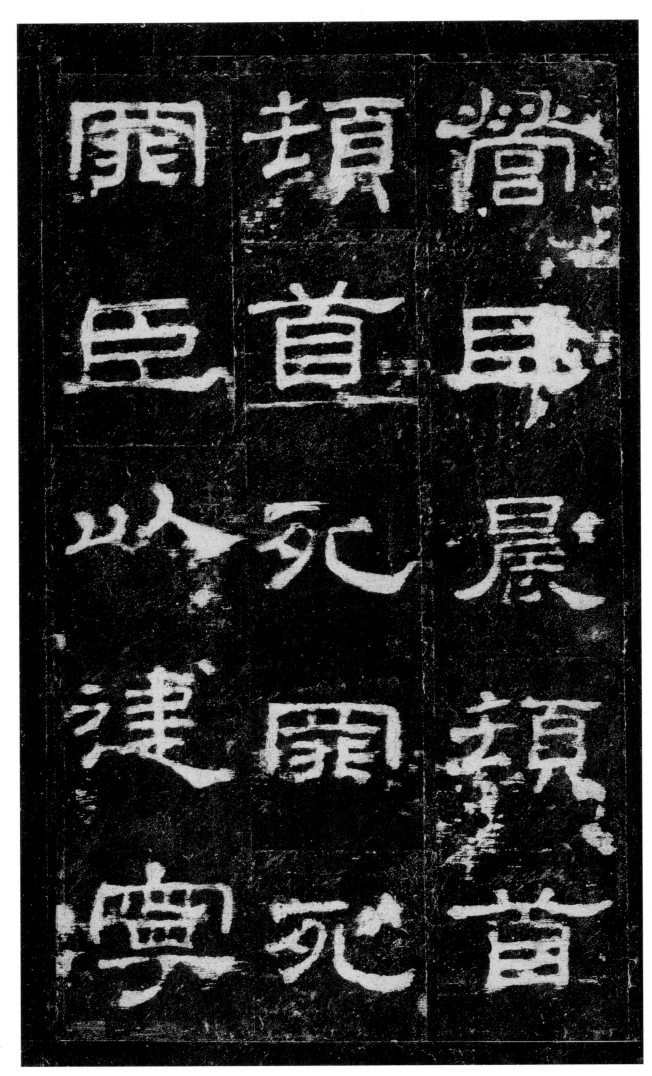

譽臣晨頓首　頓首死罪死　罪臣以建寧

東漢 史晨碑

元年到官行　秋饗飲酒畔　官畢復禮孔

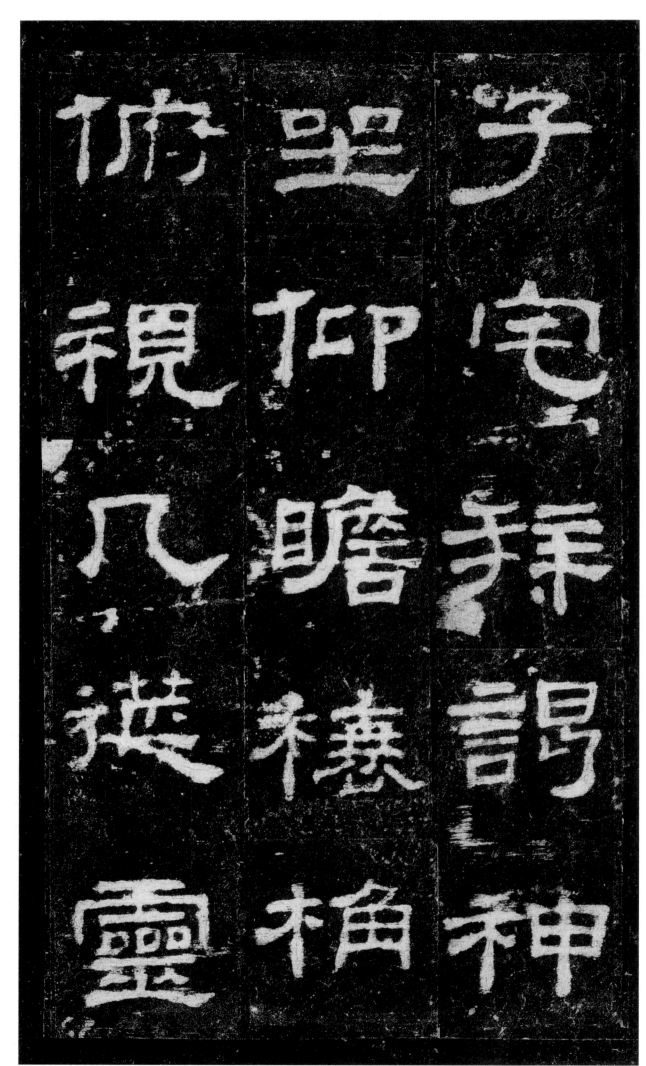

子宅拜謁神　坐仰瞻槵桷　俯視几筵靈

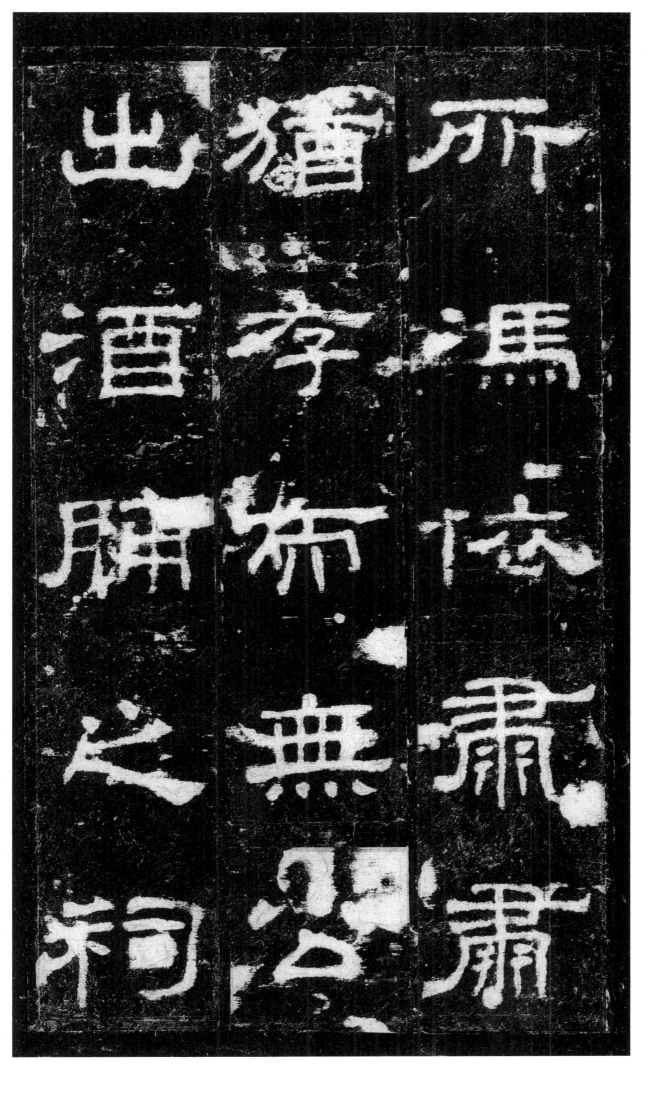

所馮依肅肅　猶存而無公　出酒脯之祠

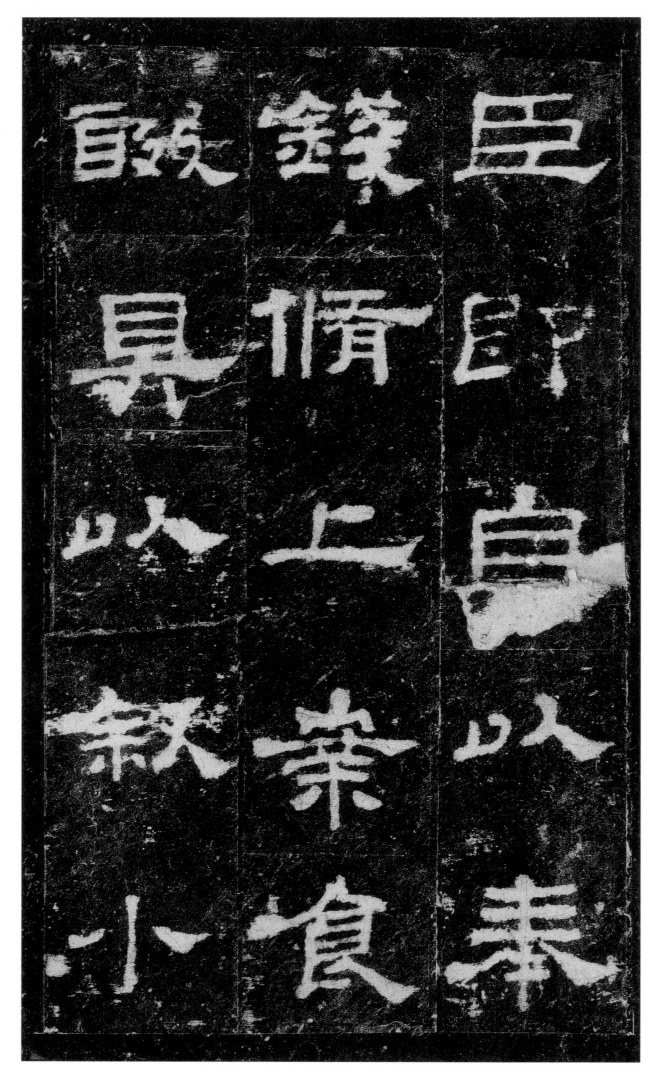

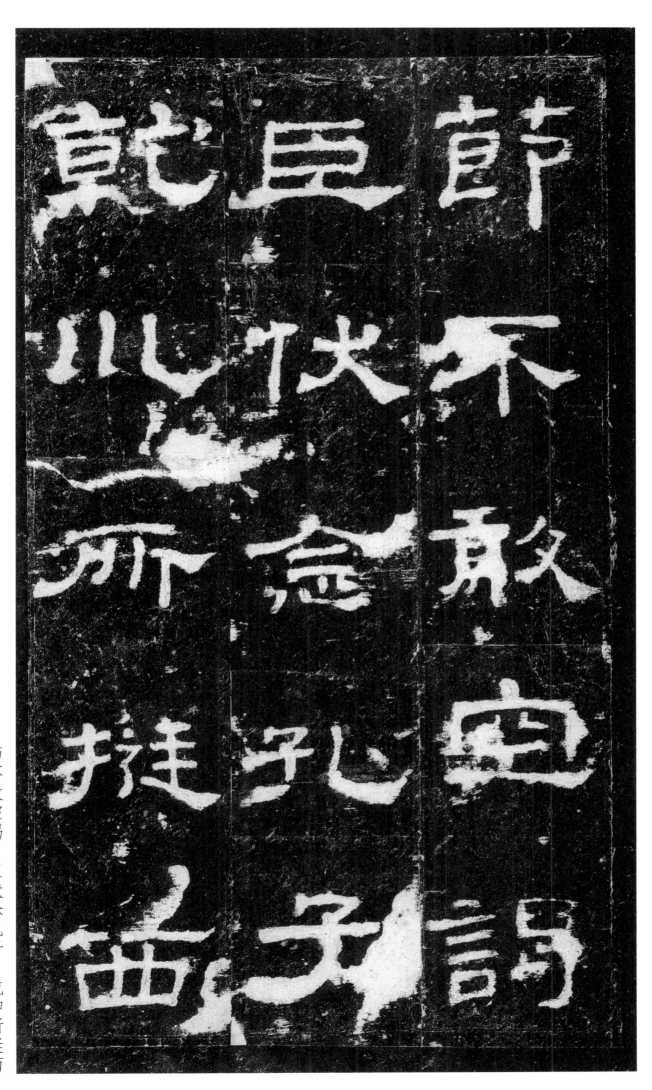

狩獲麟為漢

制作故孝經

援神挈曰玄

東漢 史晨碑

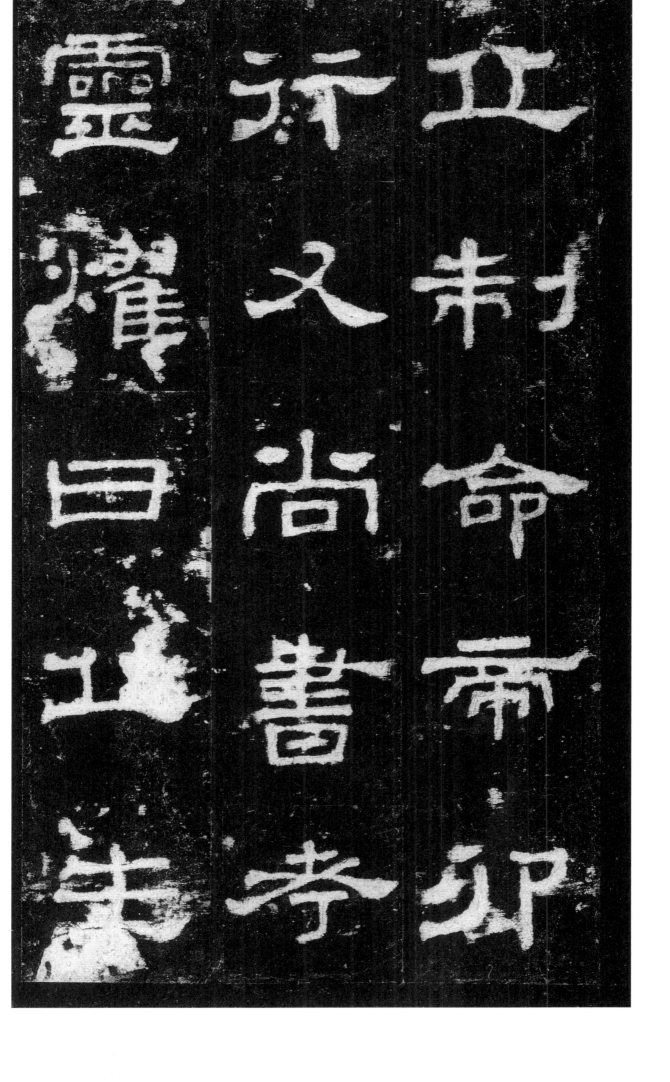

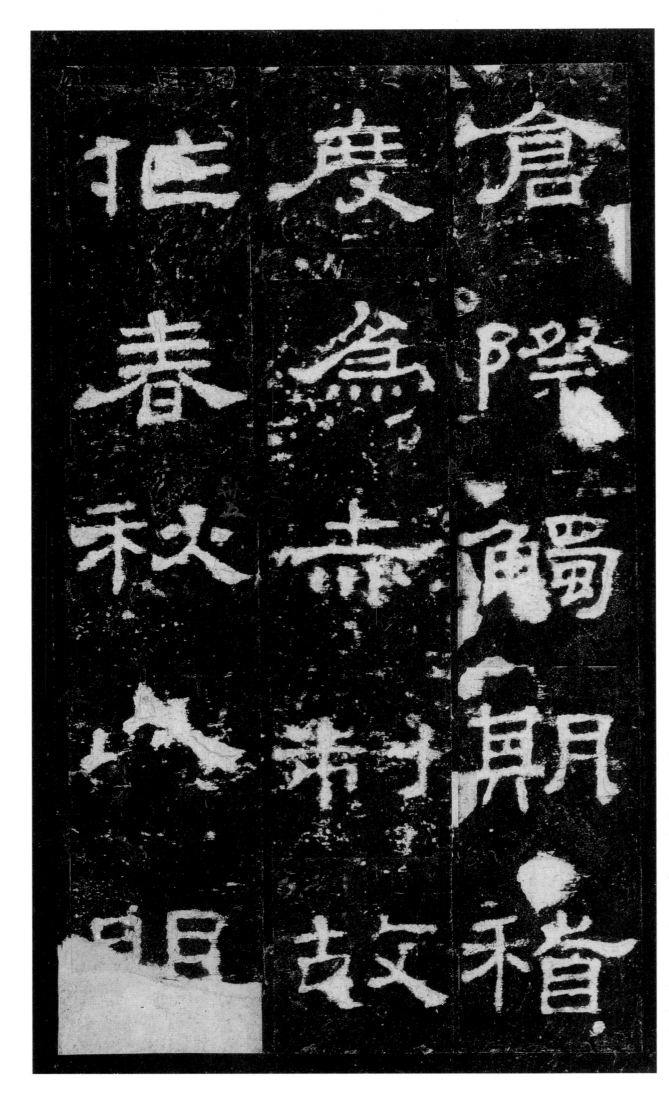

倉際觸期稽　度爲赤制故　作春秋以明

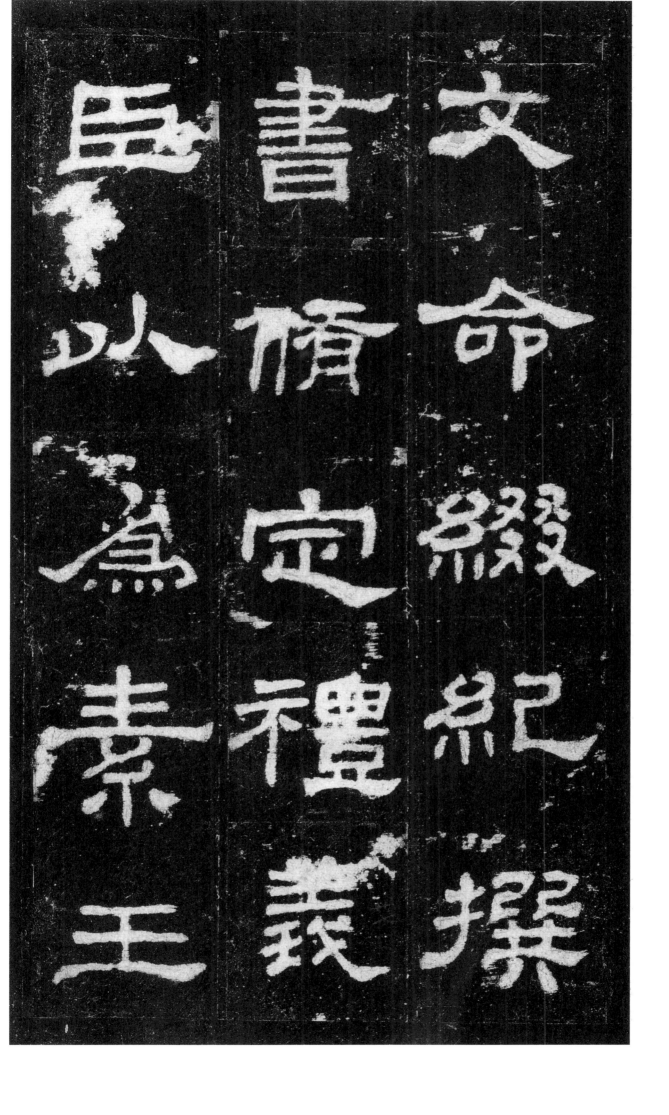

文命綴紀撰 書脩（修）定禮義 臣以爲素王

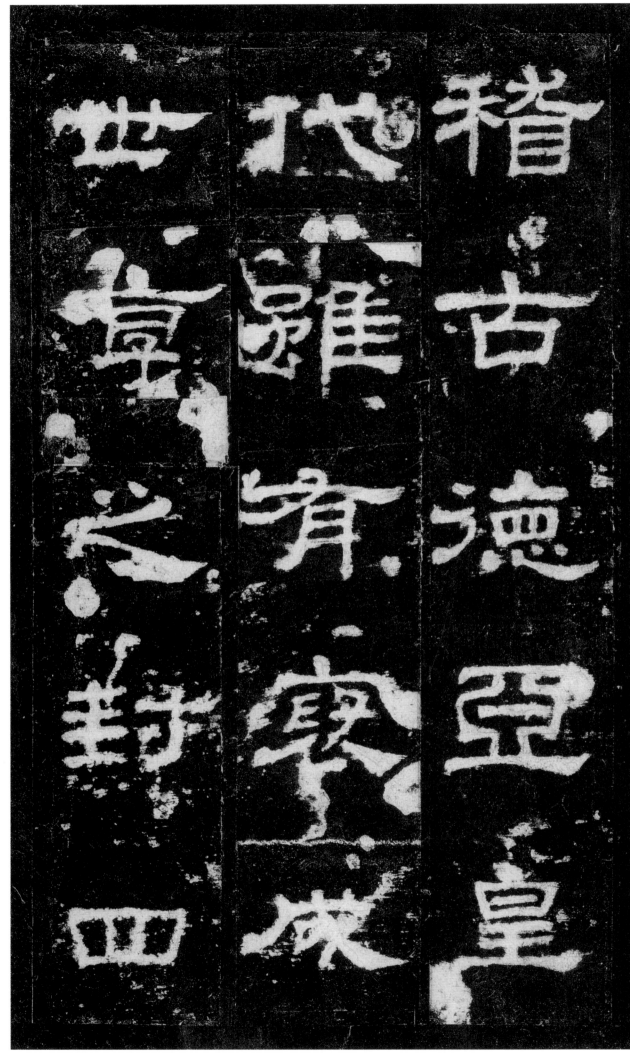

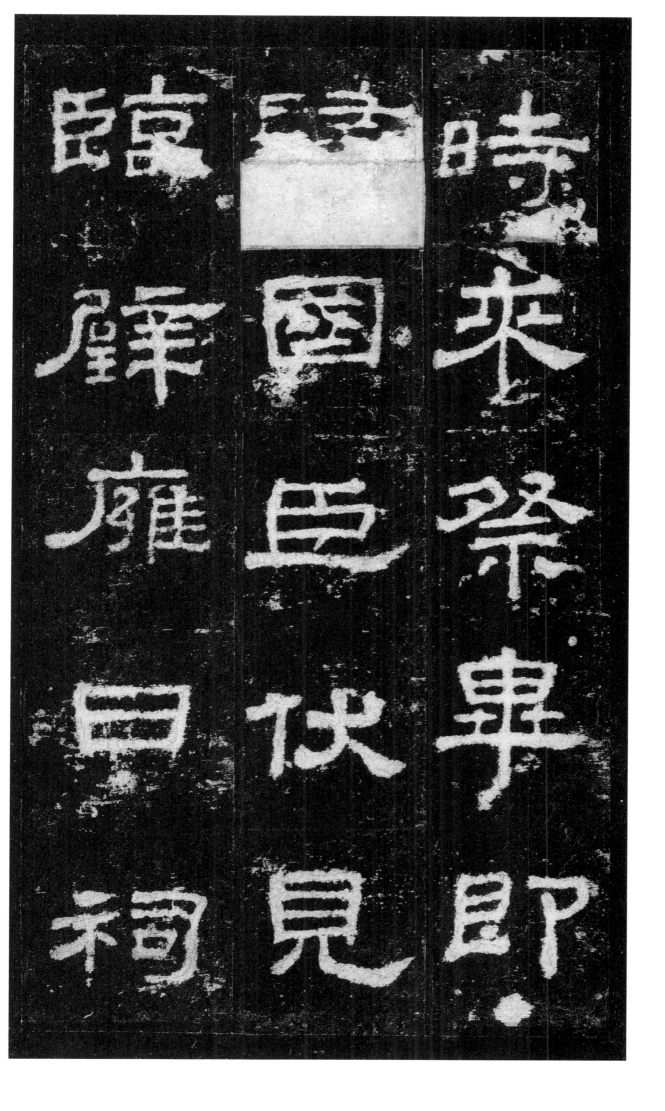

時來祭畢即　歸國臣伏見　臨璧雍日祠

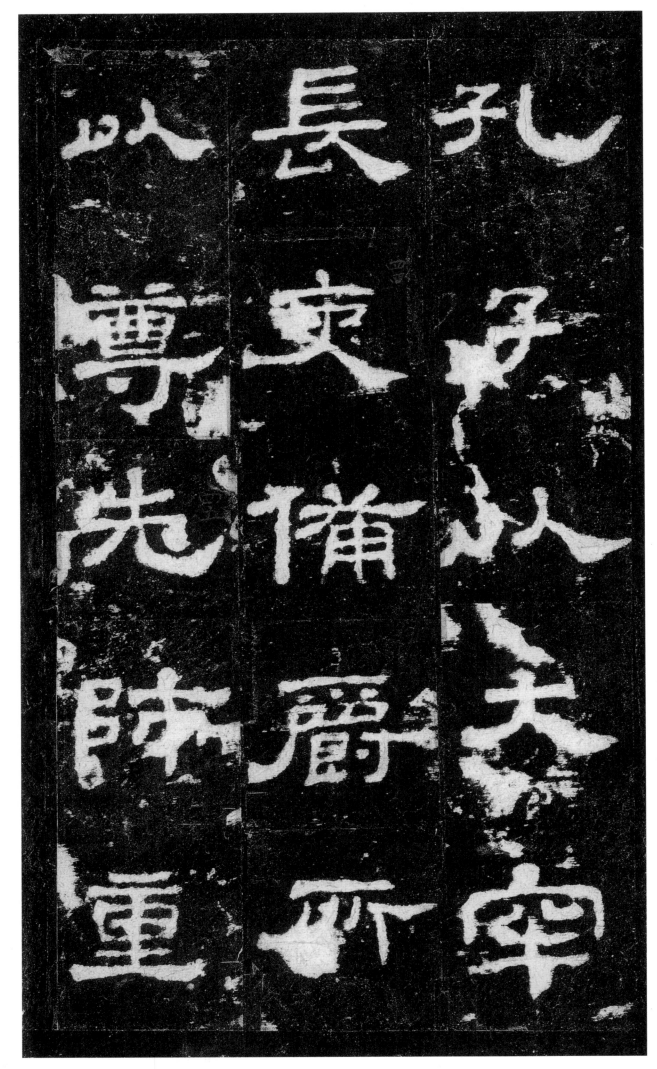

孔子以大（太）牢　長吏備爵所　以尊先師重

東漢　史晨碑

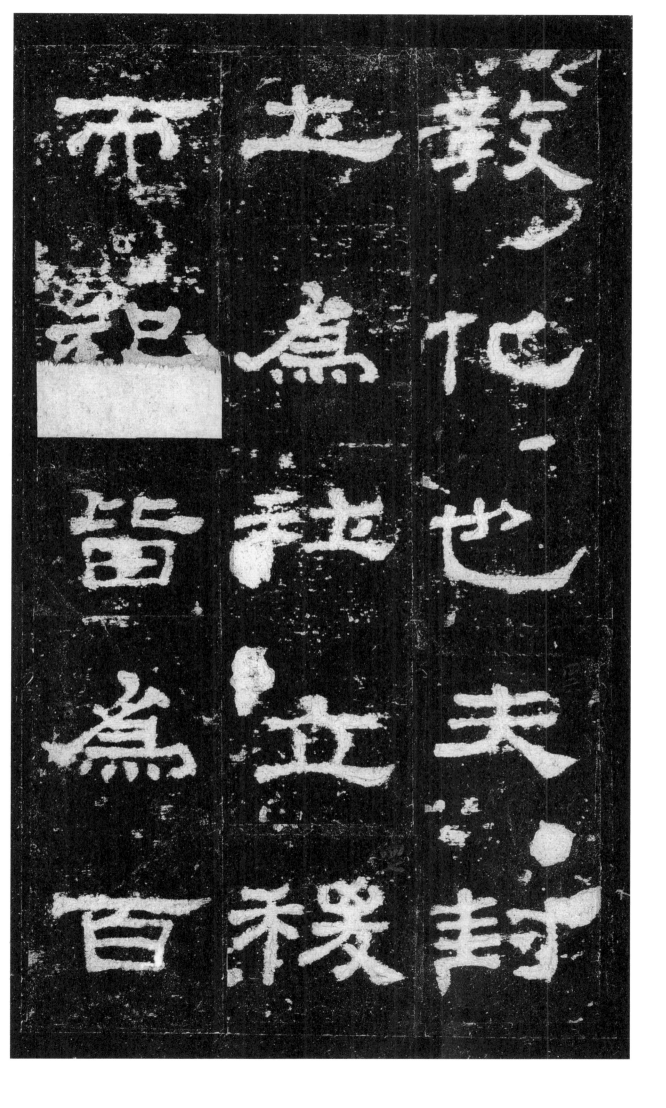

教化也夫封　土爲社立稷　而祀皆爲百

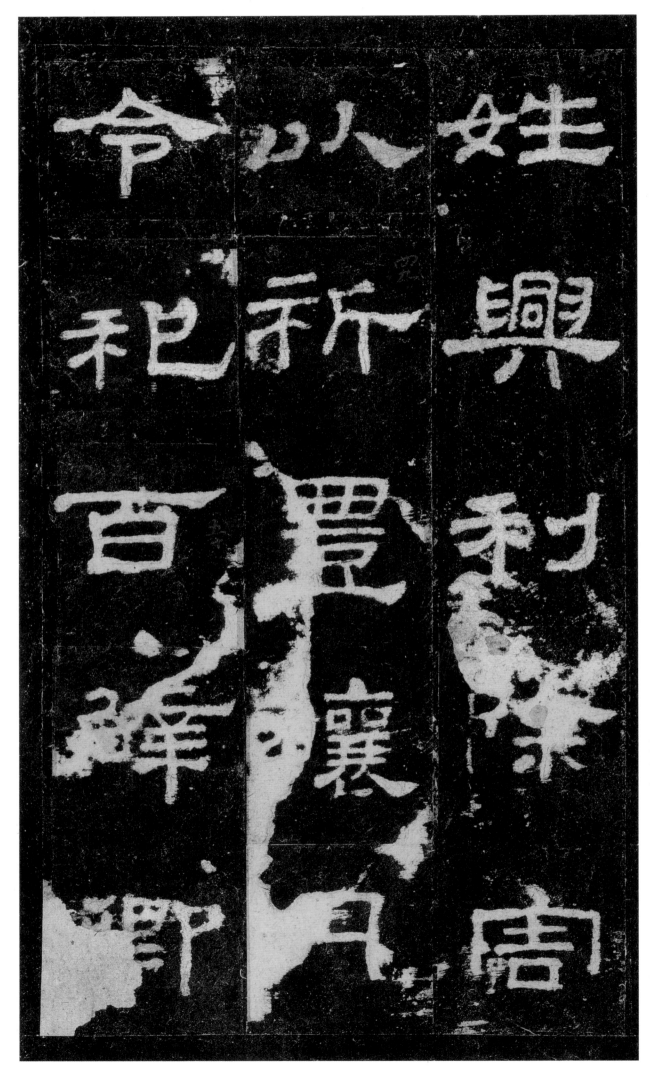

姓興利除害　以祈豐穰月　令祀百辟卿

土有益於民　矧乃孔子玄　德焕炳□

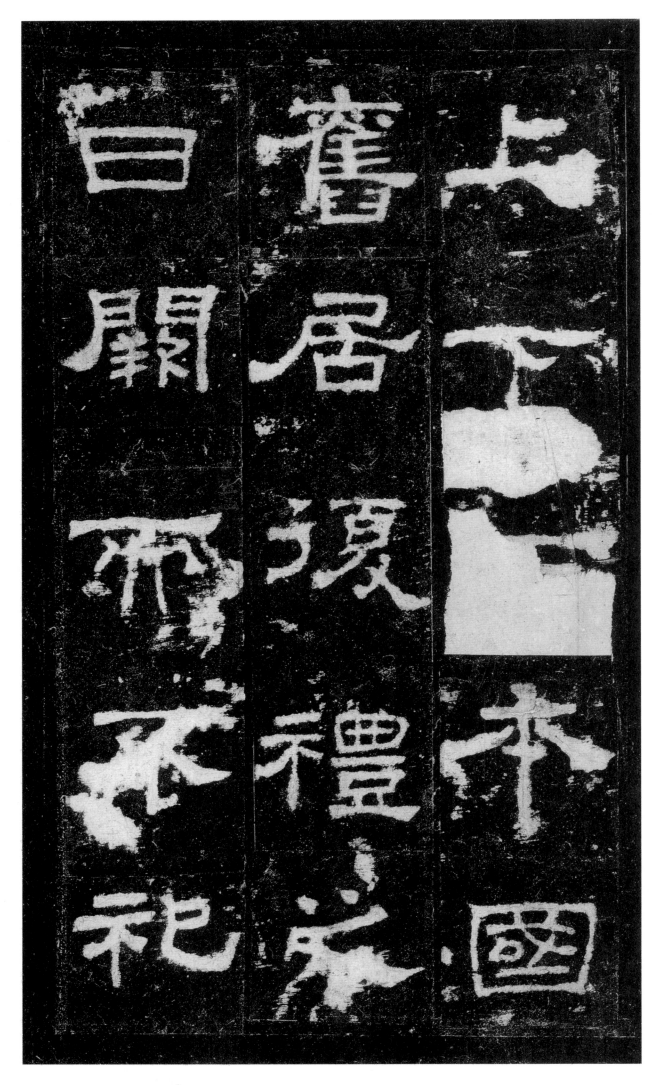

上下□本國　舊居復禮之　日闕而不祀

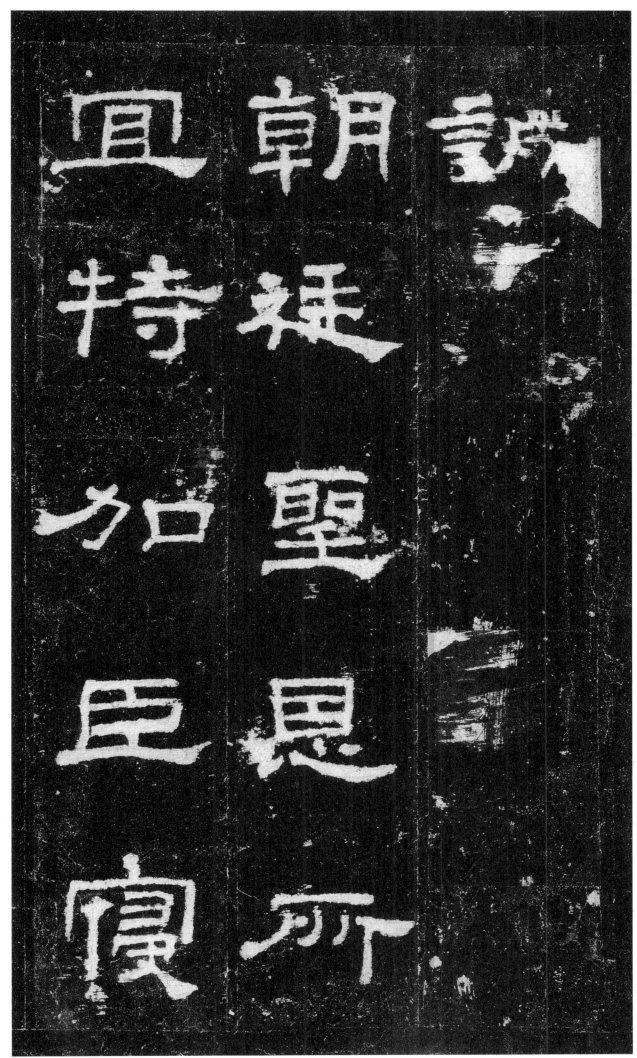

息耿耿情所　思惟□輒依　社稷出王家

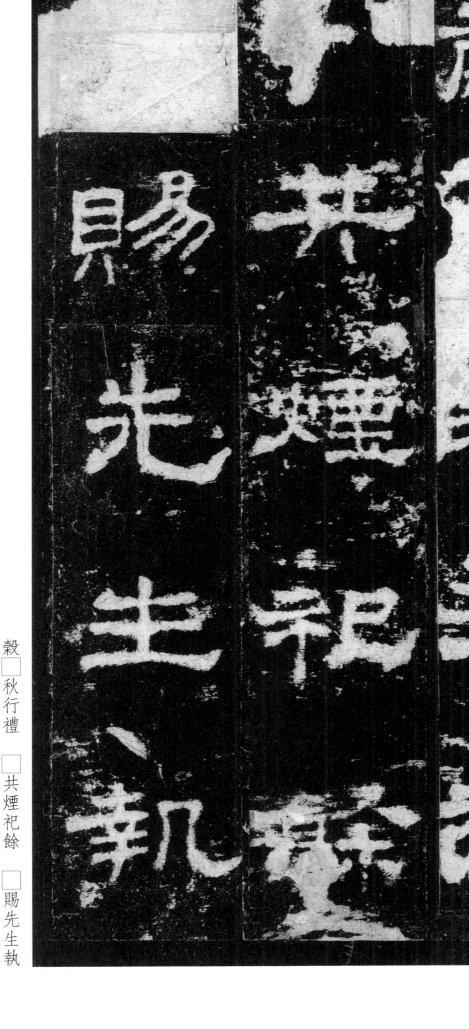

穀□秋行禮
　□共煙祀餘
　　□賜先生執

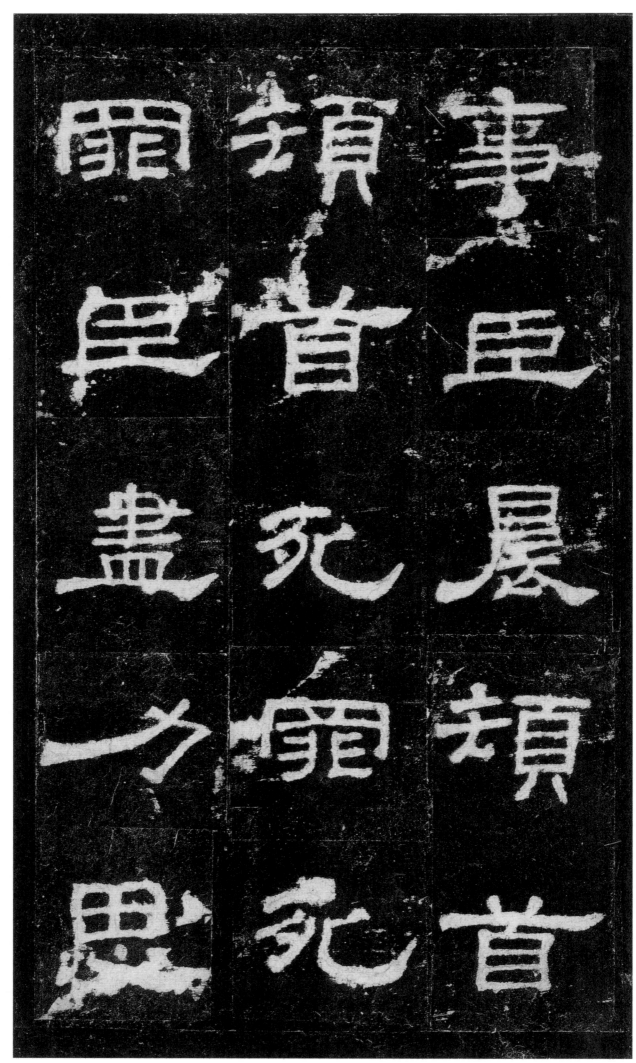

事臣晨頓首　頓首死罪死　罪臣盡力思

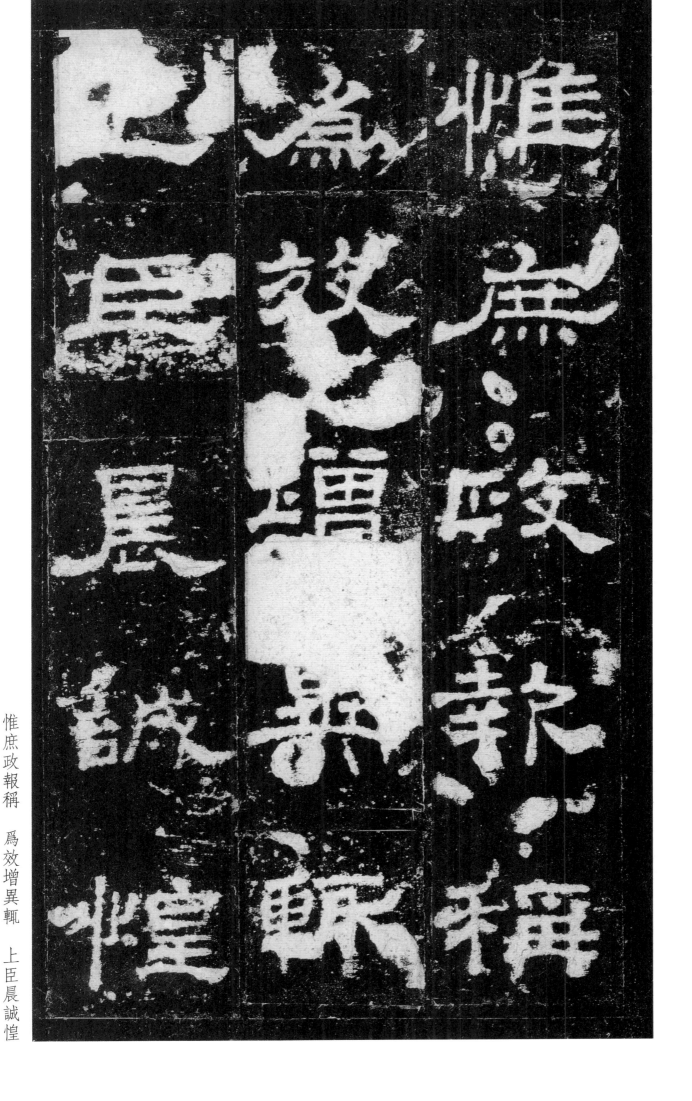

惟庶政報稱 爲效增異輒 上臣晨誠惶

誠省上
死首
頁罪尚
首死書
頃罪

東漢　史晨碑

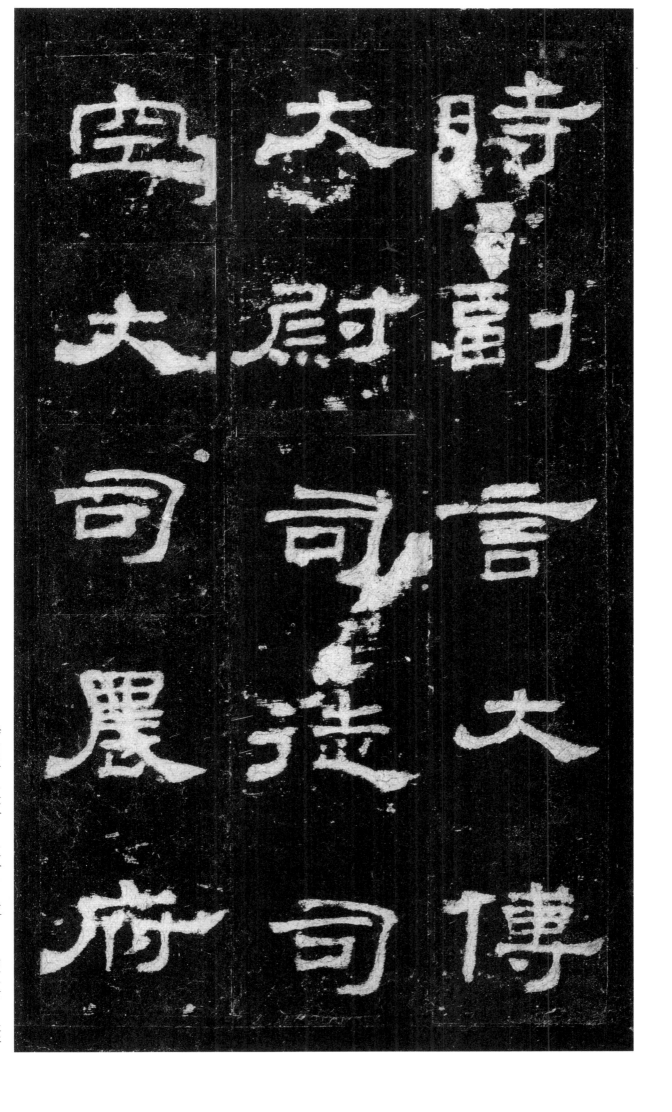

時副言大傅　大尉司徒司　空大司農府

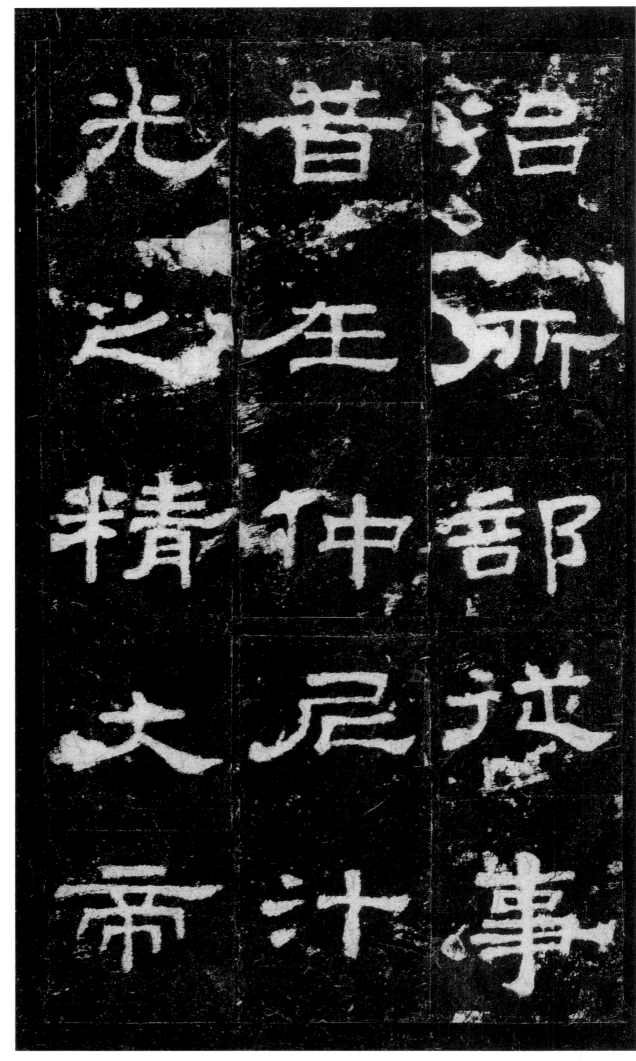

治所部從事　昔在仲尼汁　光之精大帝

東漢 史晨碑

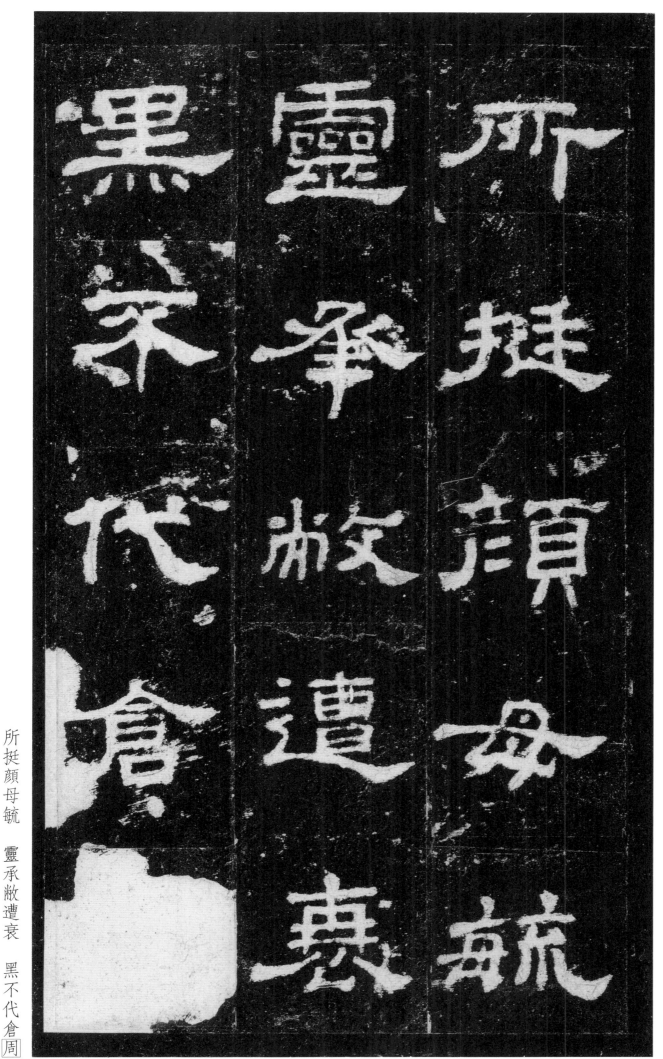

所挺顔母毓 靈承敝遭衰 黑不代倉周

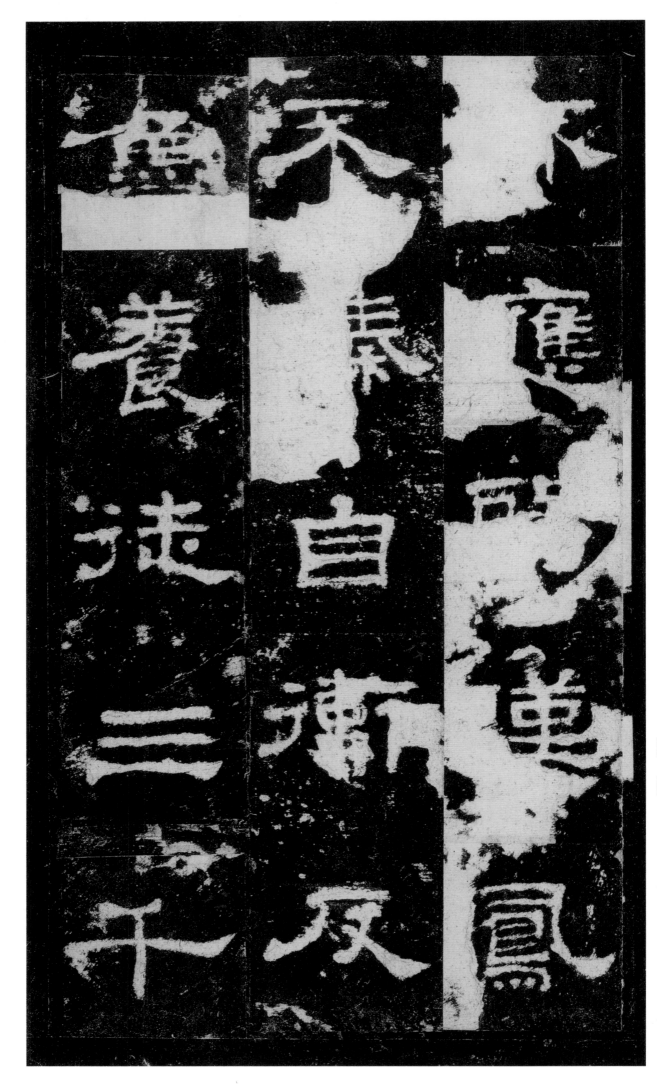

□應□嘆鳳　不臻自衛反　魯養徒三千

三四

東漢 史晨碑

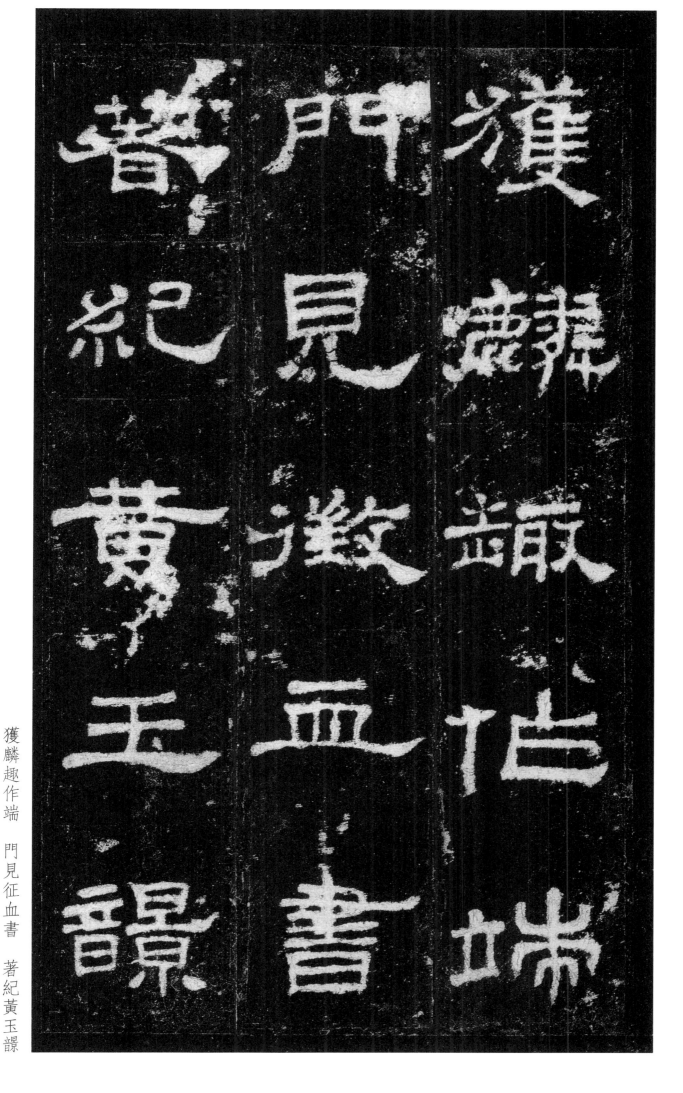

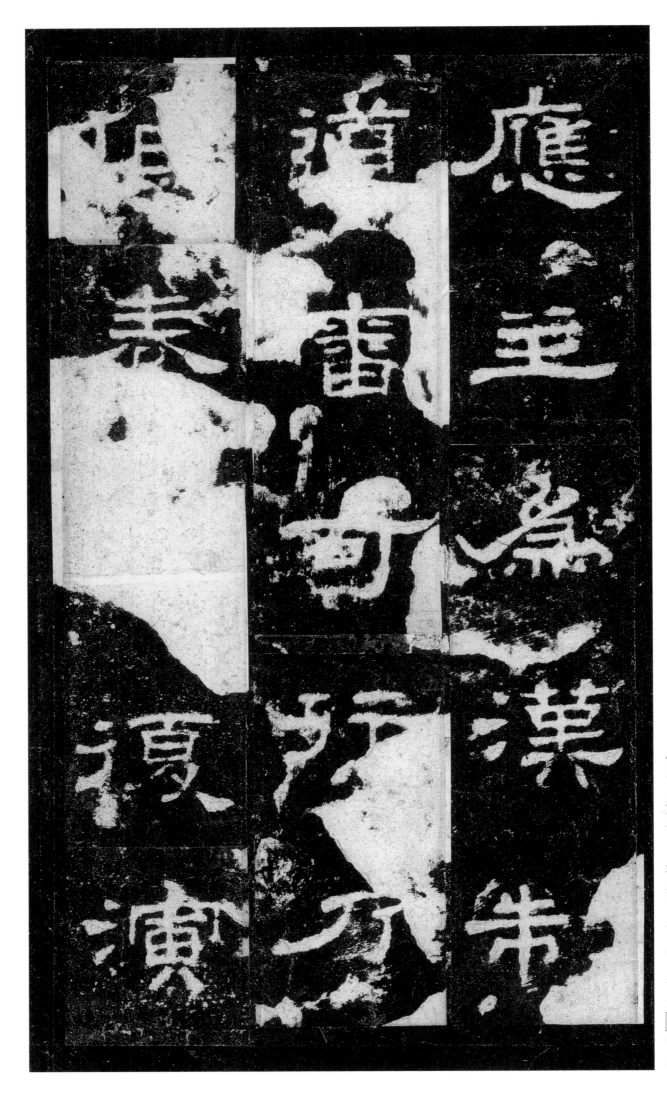

應主爲漢制　道審可行乃　作春□復演

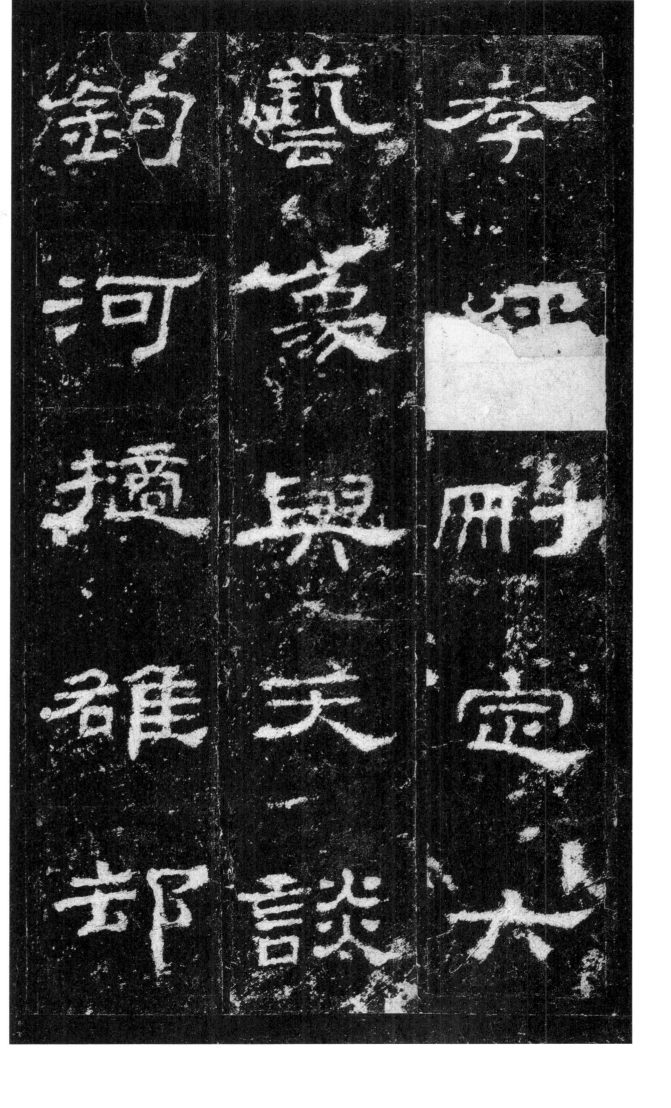

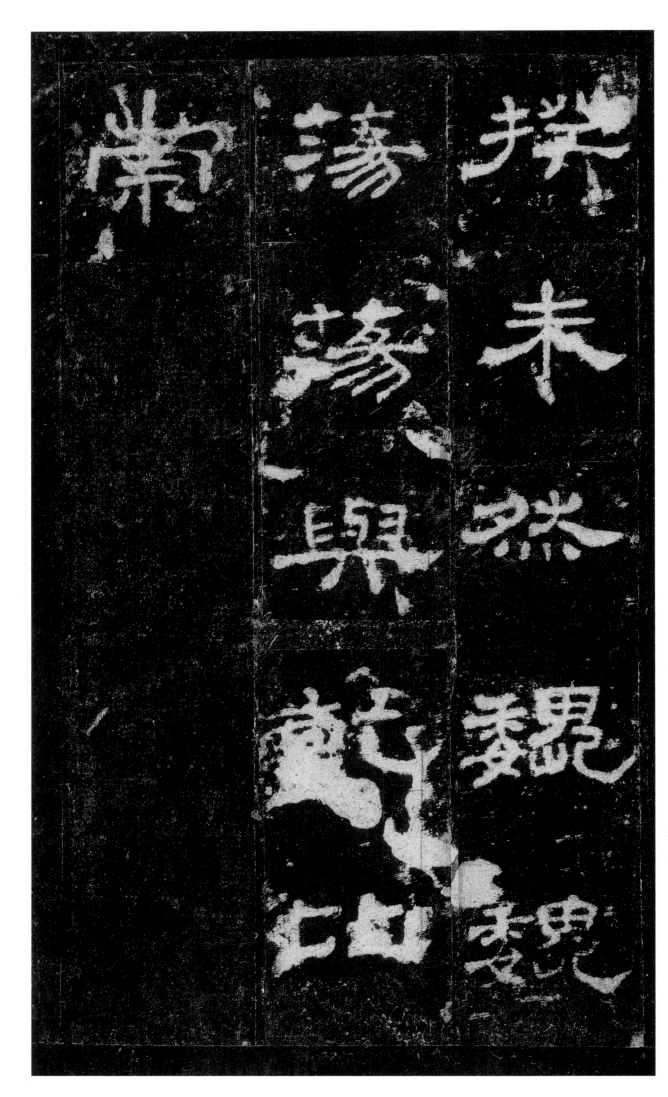

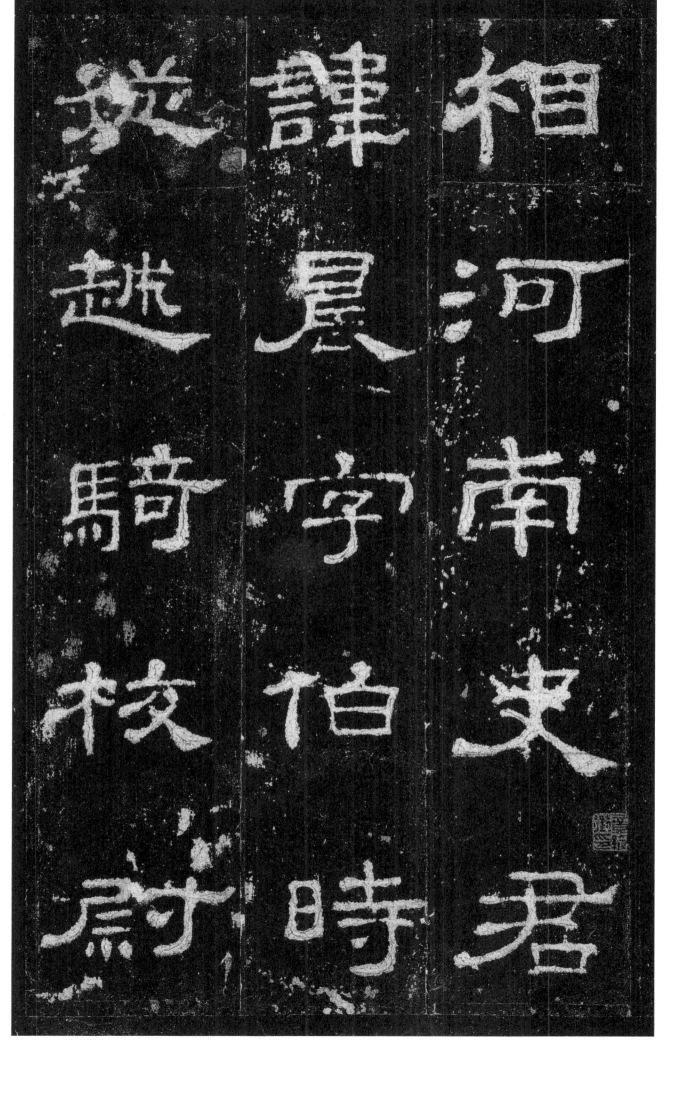

相河南史君　諱晨字伯時　從越騎校尉

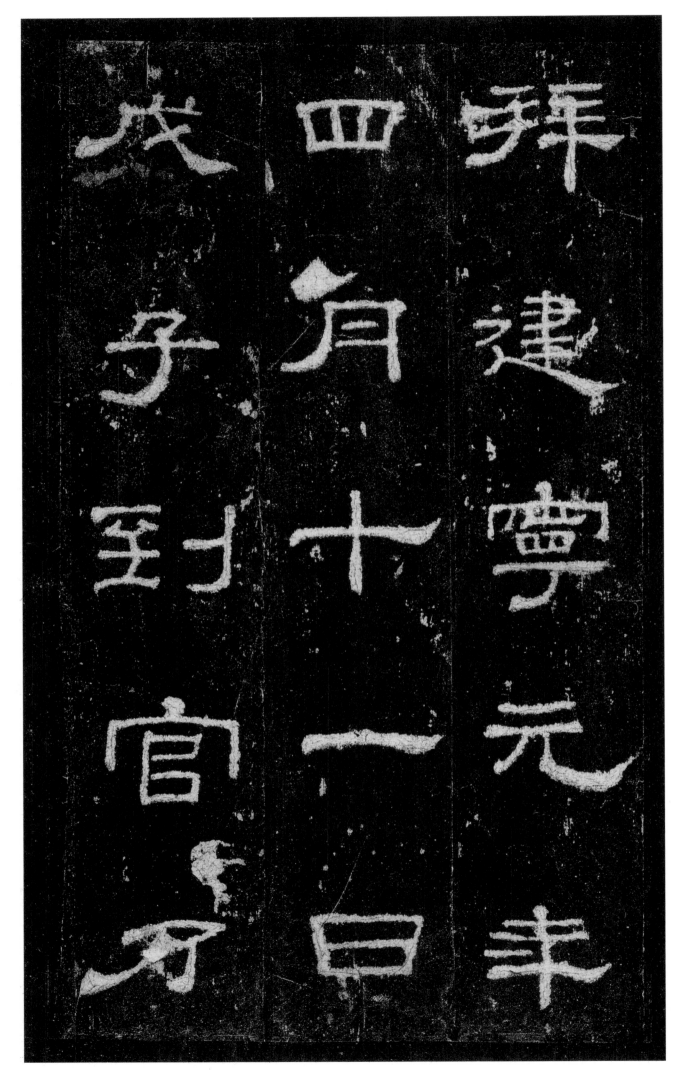

拜建宁元年　四月十一日　戊子到官乃

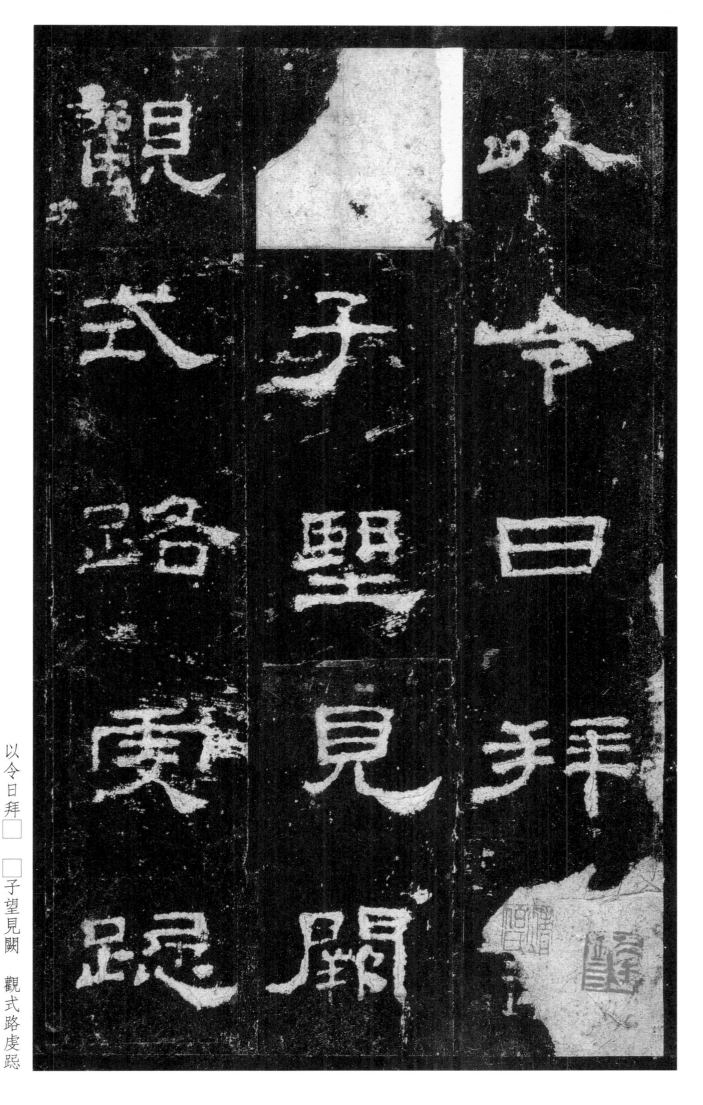

東漢 史晨碑

以令日拜□　□子望見闕　觀式路虔跽

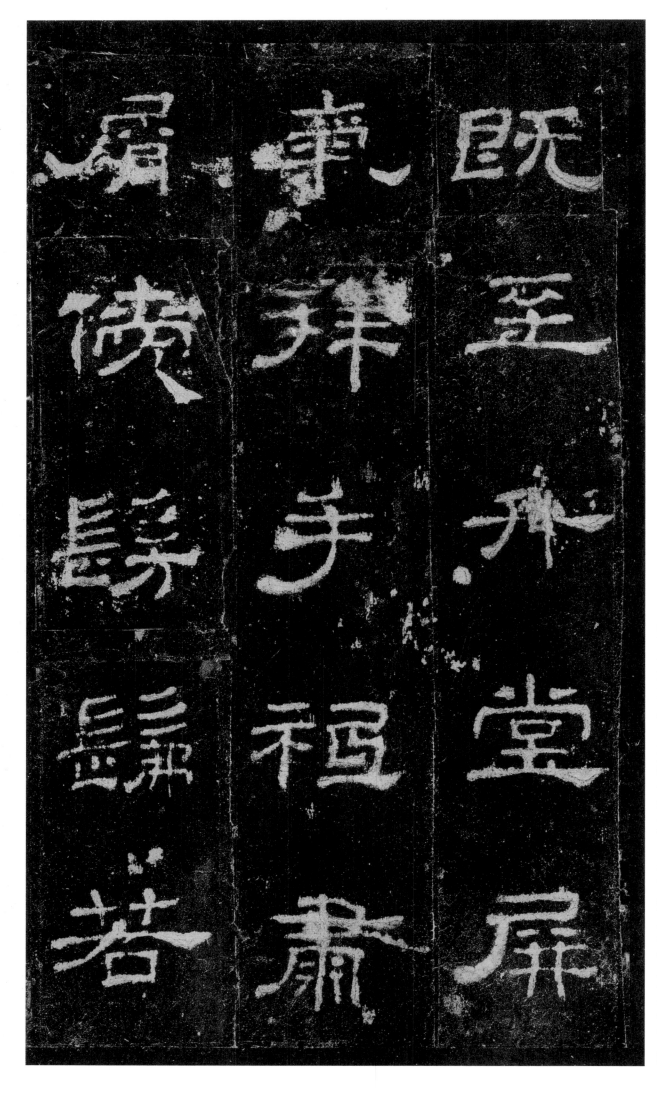

既至升堂屏　氣拜手祇蕭　屑優髳（仿）髴（佛）若

東漢　史晨碑

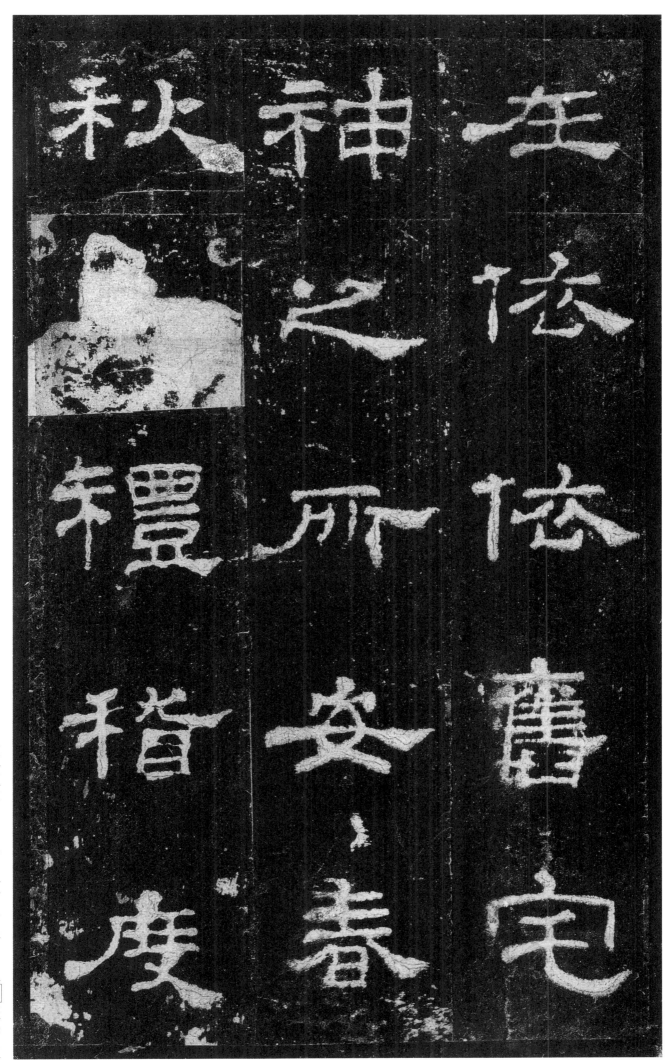

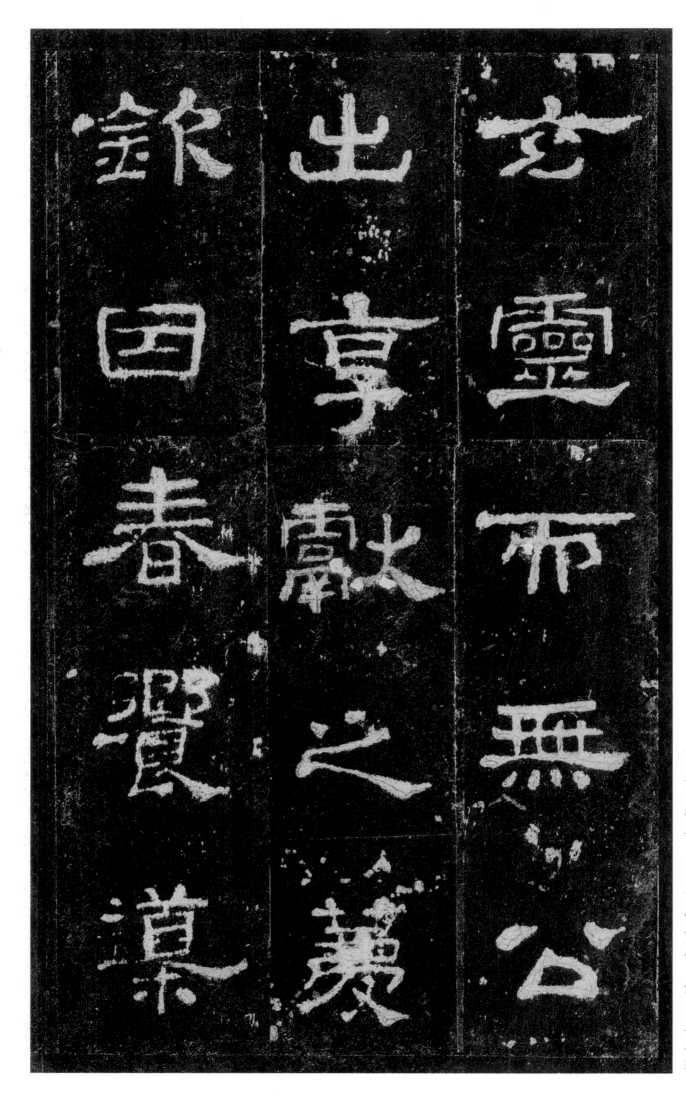

玄靈而無公　出享獻之薦　欽因春饗導

東漢　史晨碑

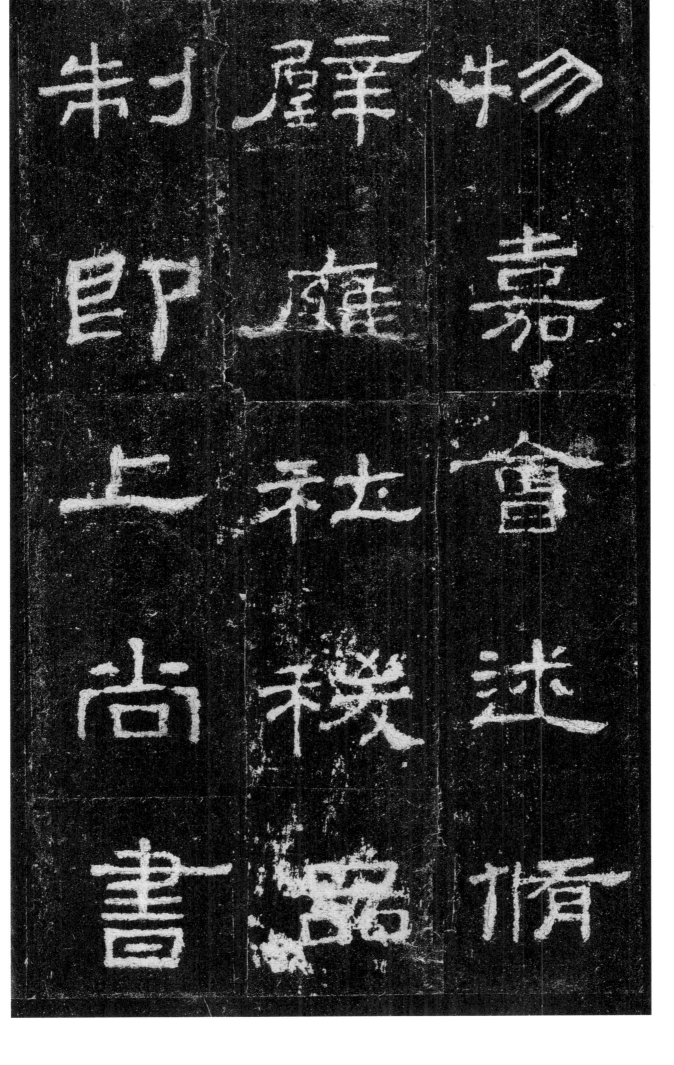

物嘉會述脩（脩）　璧雍社稷品　制即上尚書

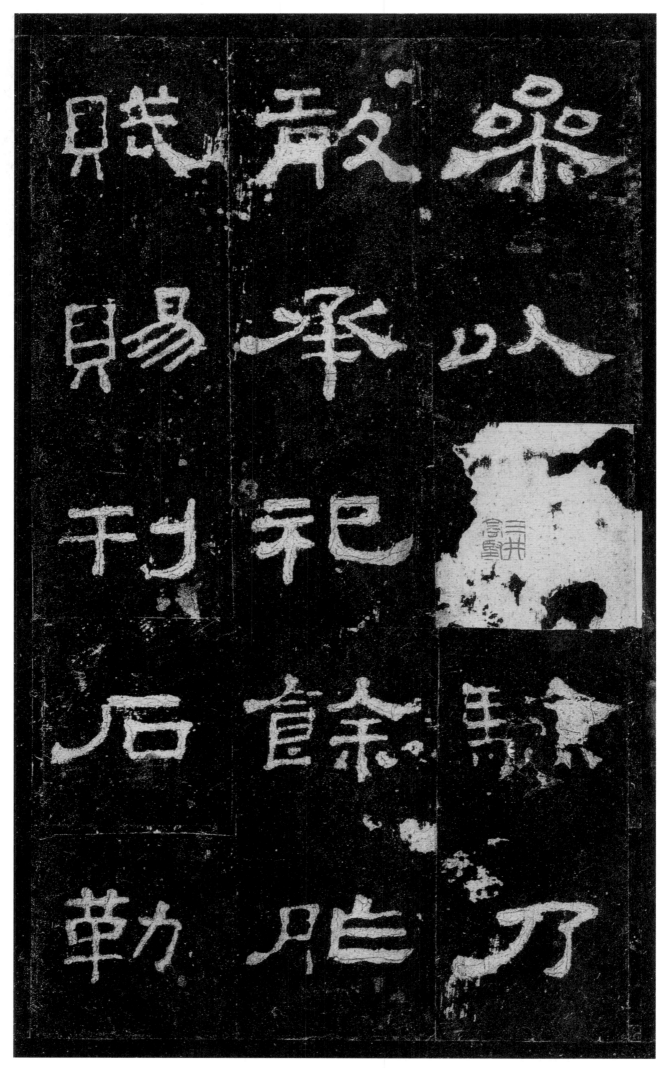

參以□驗乃　敢承祀餘胙　賦賜刊石勒

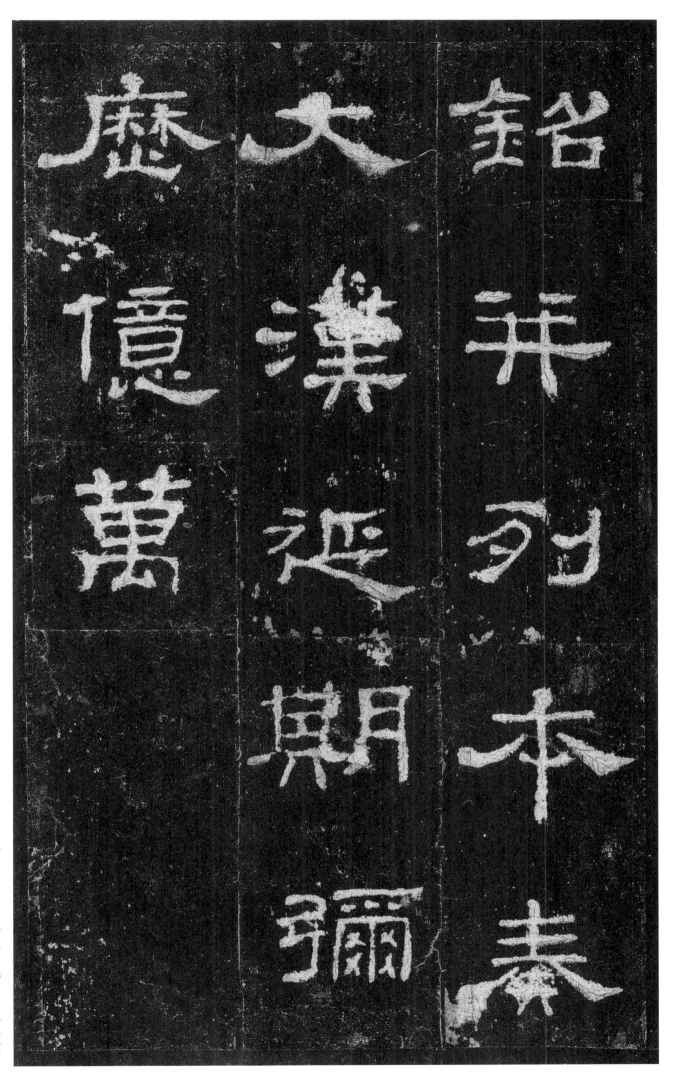

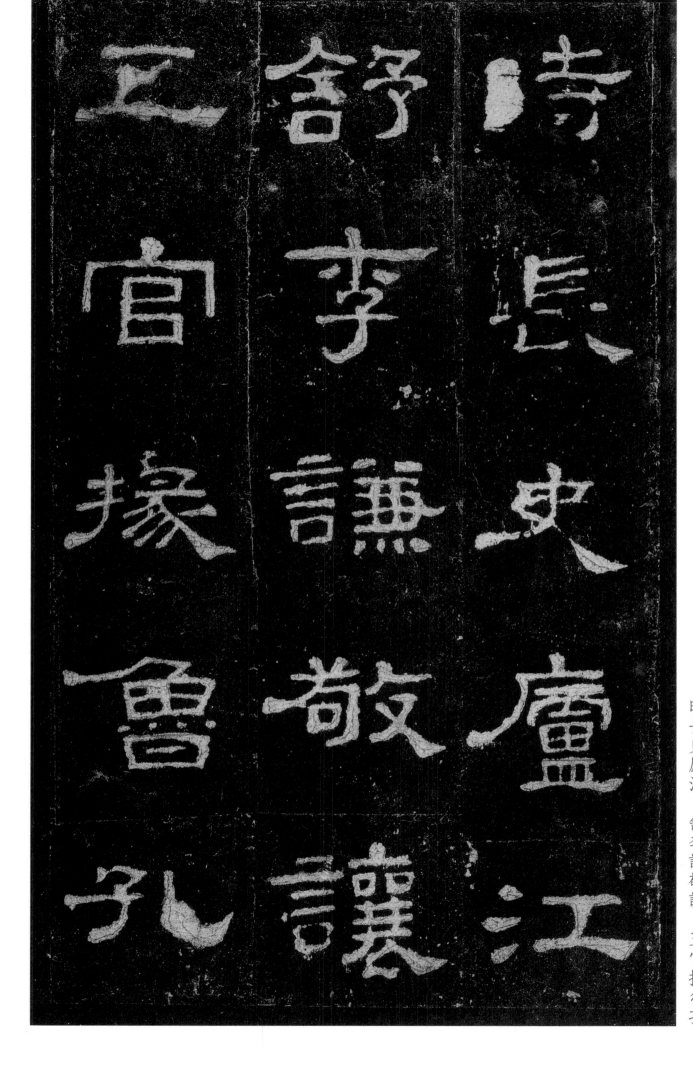

東漢　史晨碑

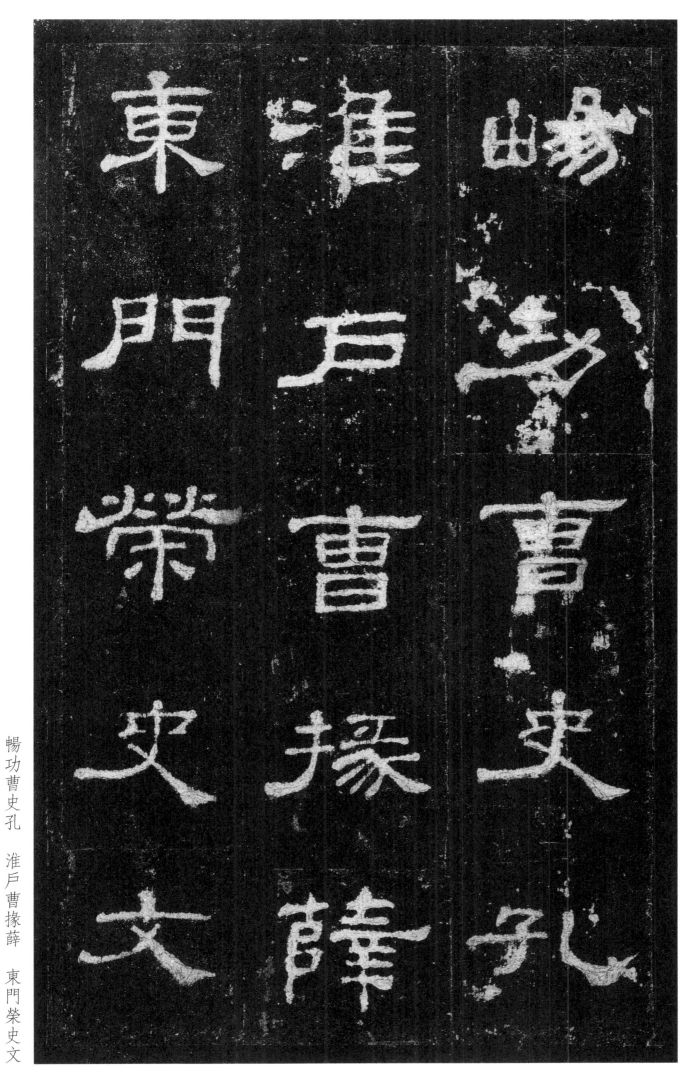

暢功曹史孔　淮戶曹掾薛　東門榮史文

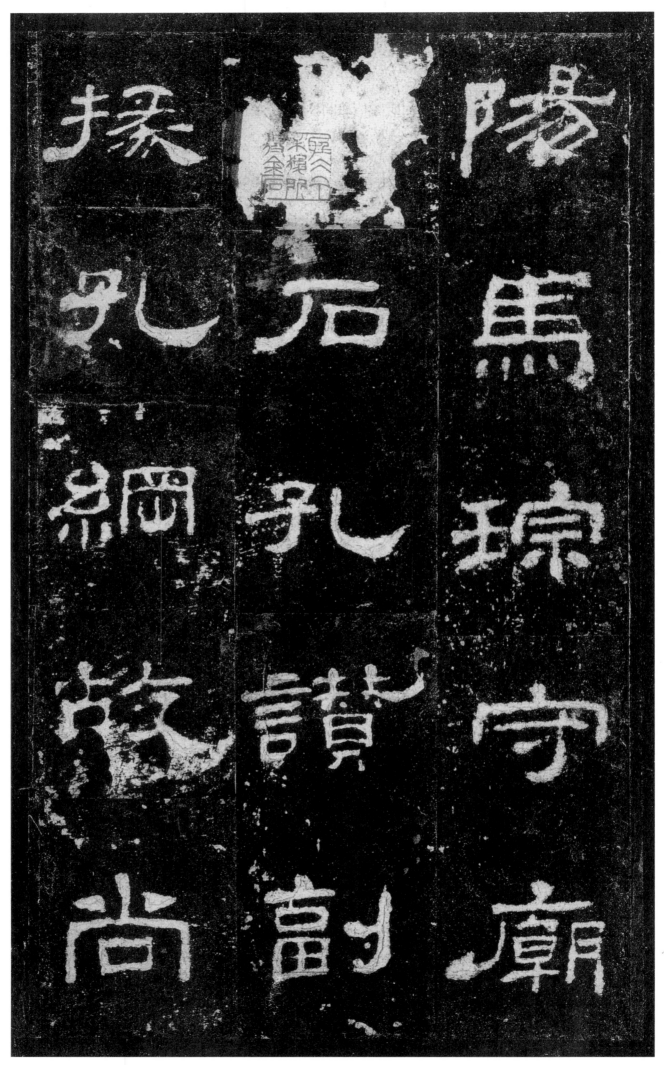

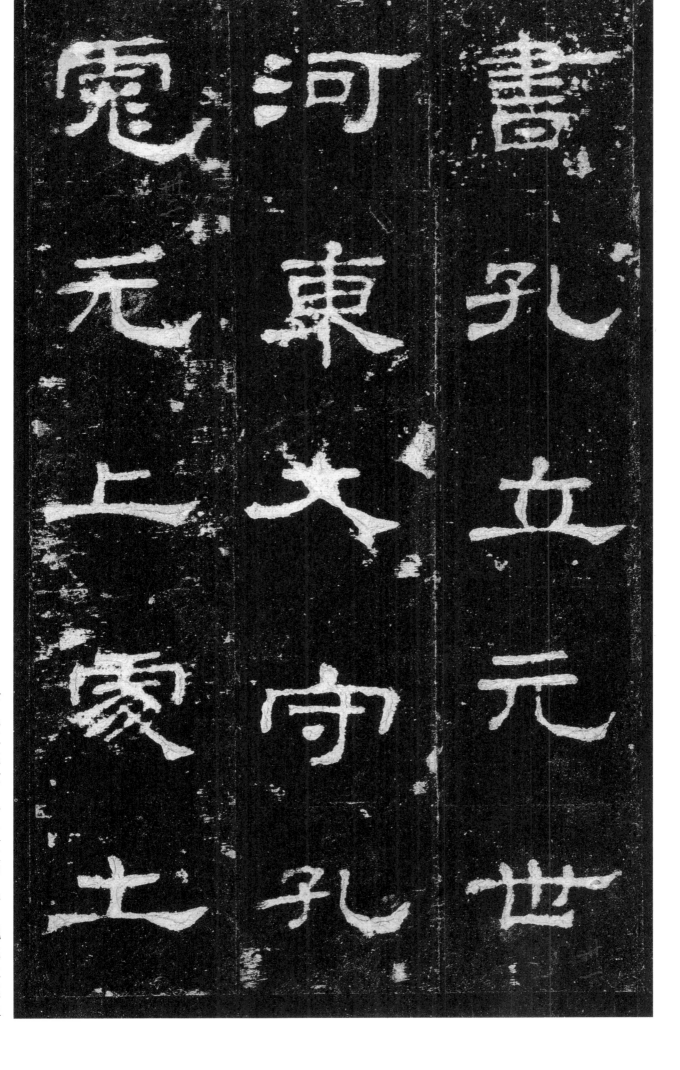

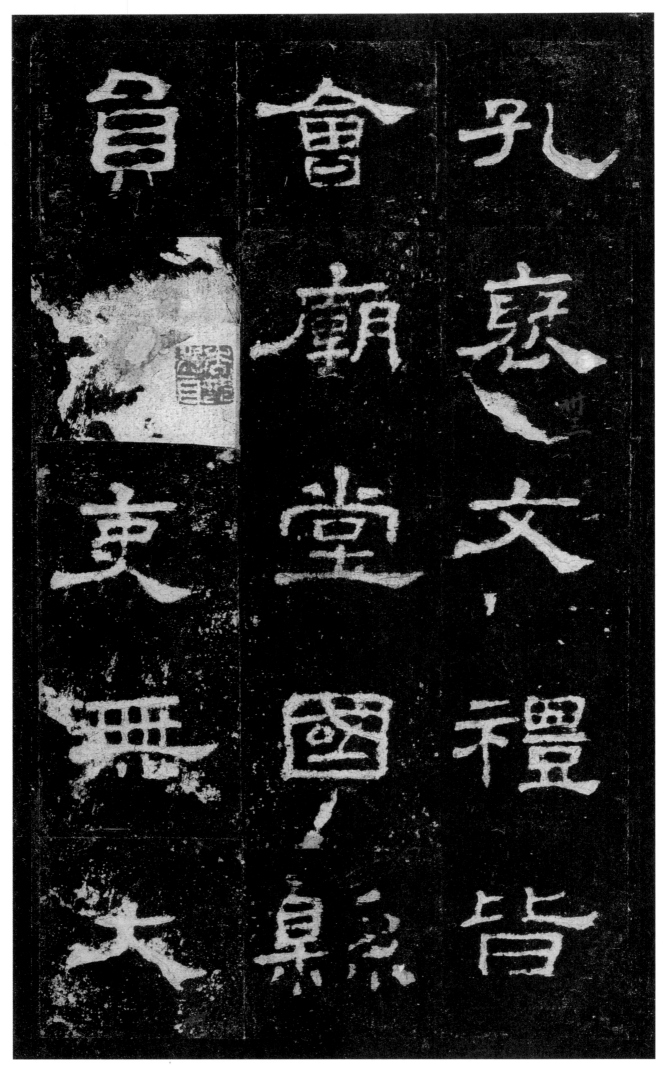

孔裒（褒）文禮皆　會廟堂國縣　員□吏無大

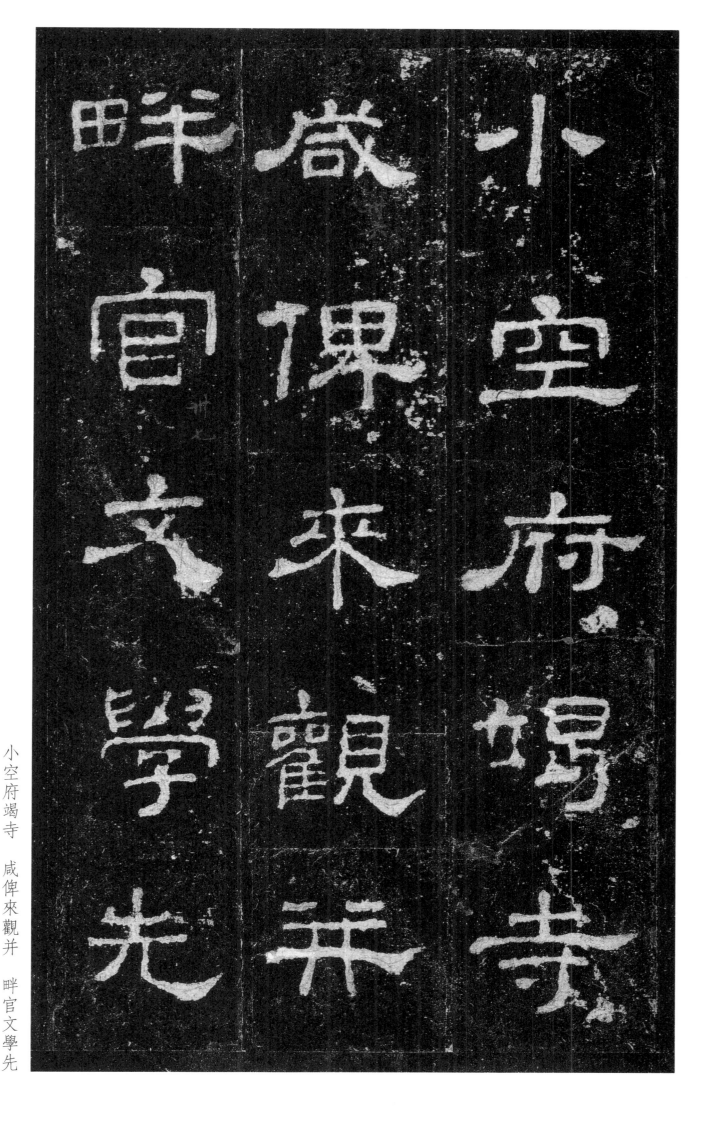

小空府竭寺 咸俾來觀并 畔官文學先

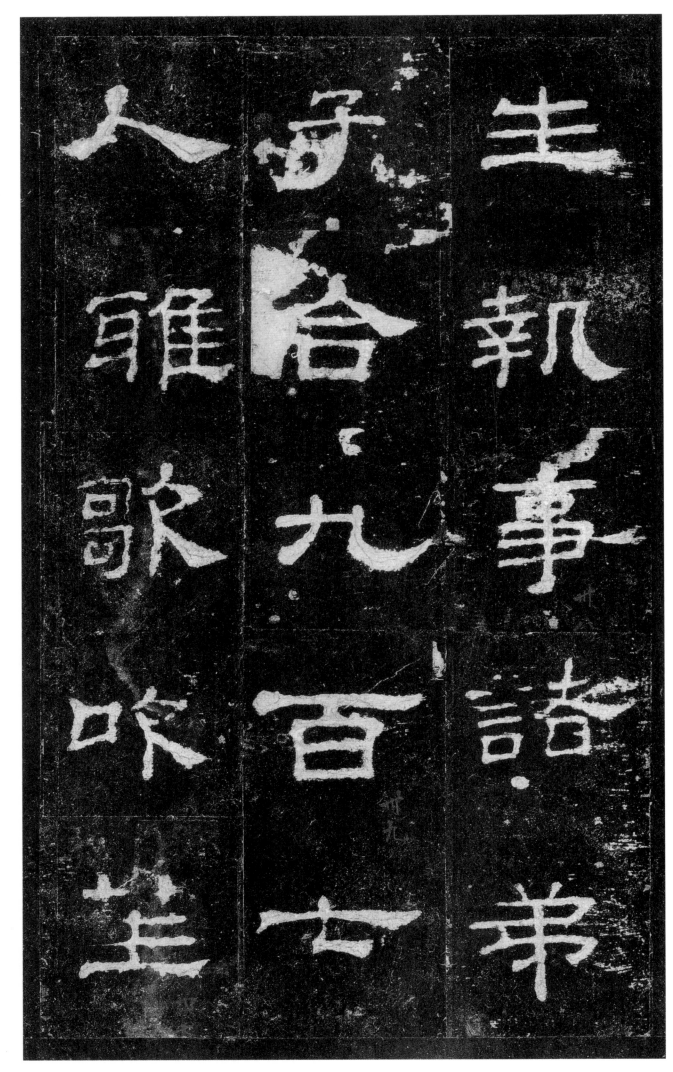

生執事諸弟　子合九百七　人雅歌吹笙

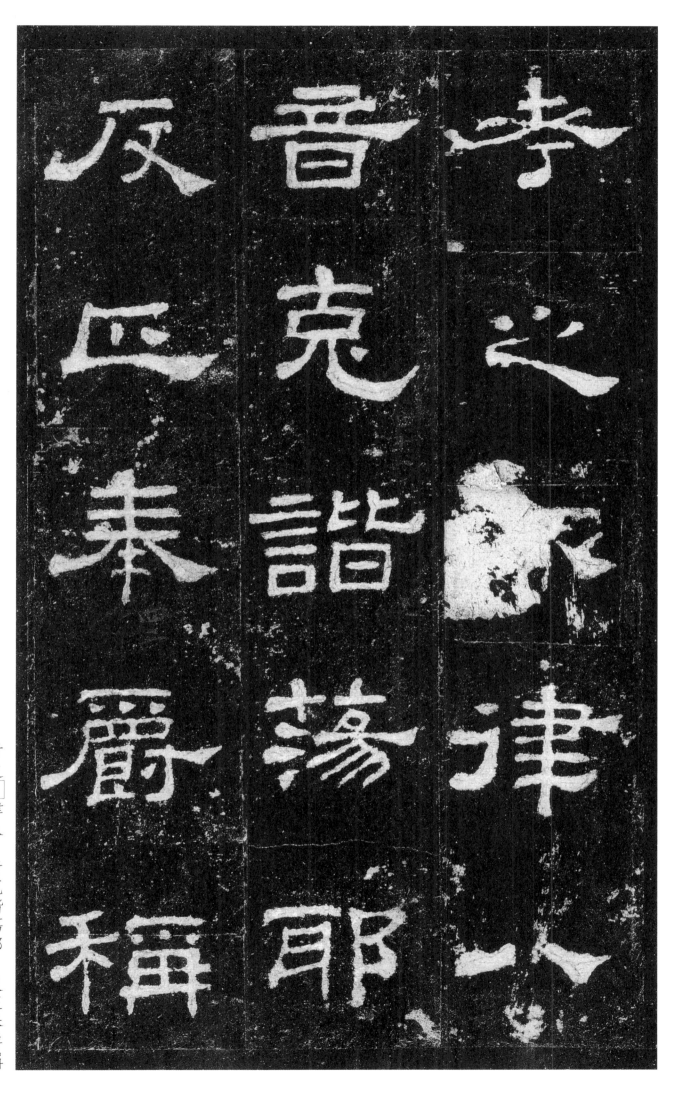

東漢 史晨碑

考之□律八
音克諧蕩耶
反正奉爵稱

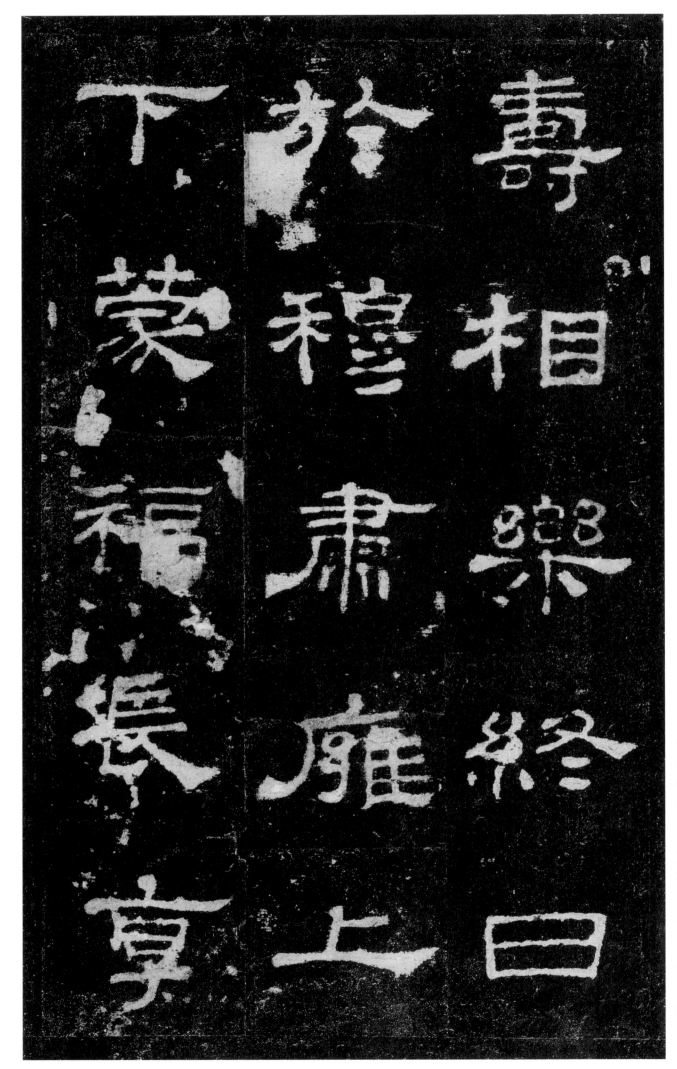

壽相樂終日 於穆肅雍上 下蒙福長享

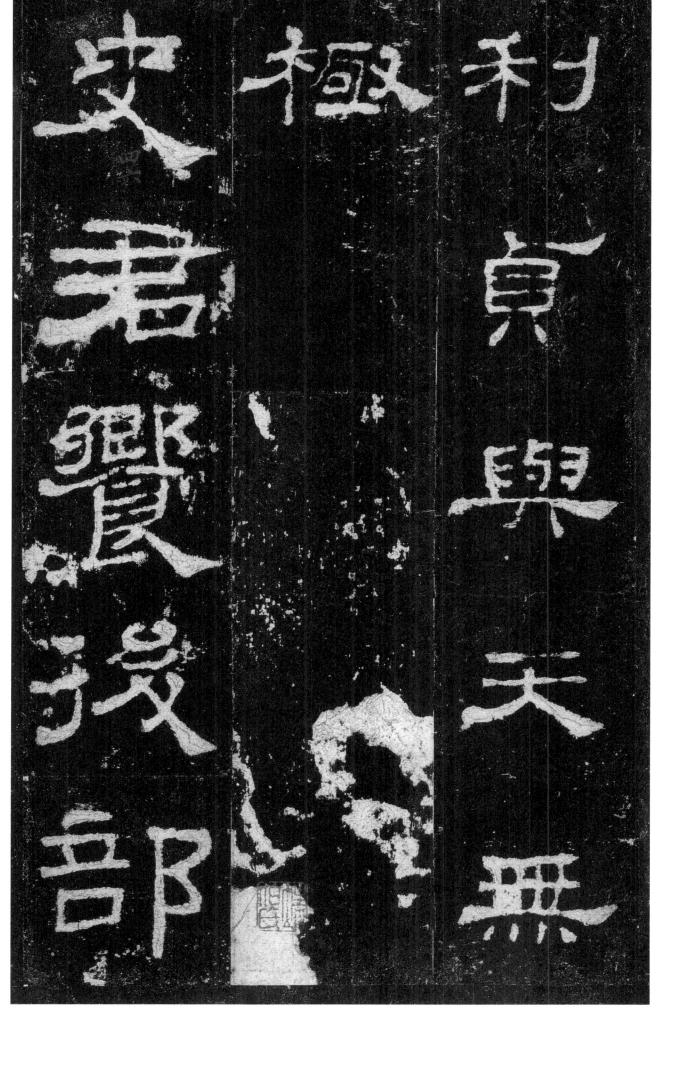

利貞與天無　極　史君饗後部

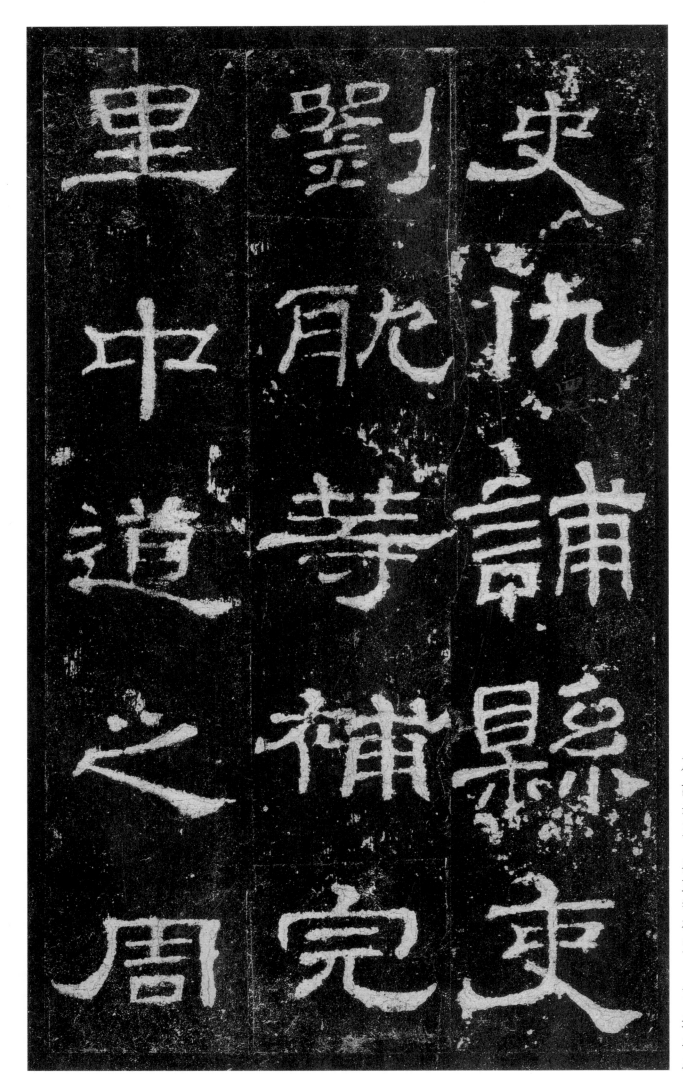

史仇誧縣吏　劉耽等補完　里中道之周

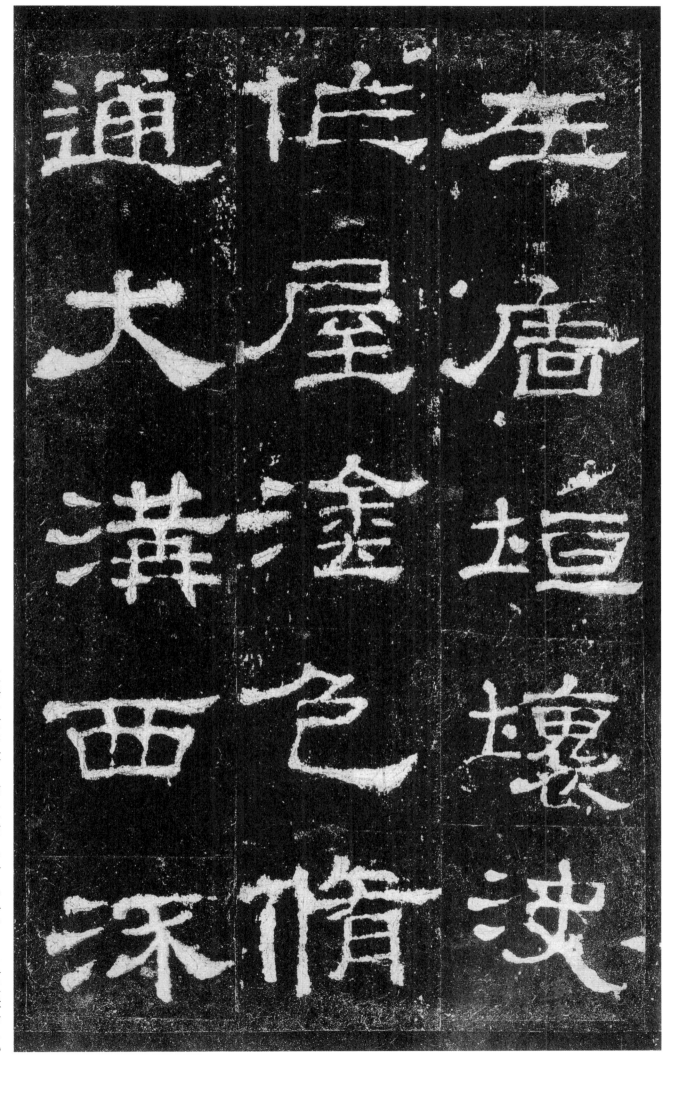

東漢 史晨碑

左牆垣壞決 作屋塗色脩（修） 通大溝西流

五九

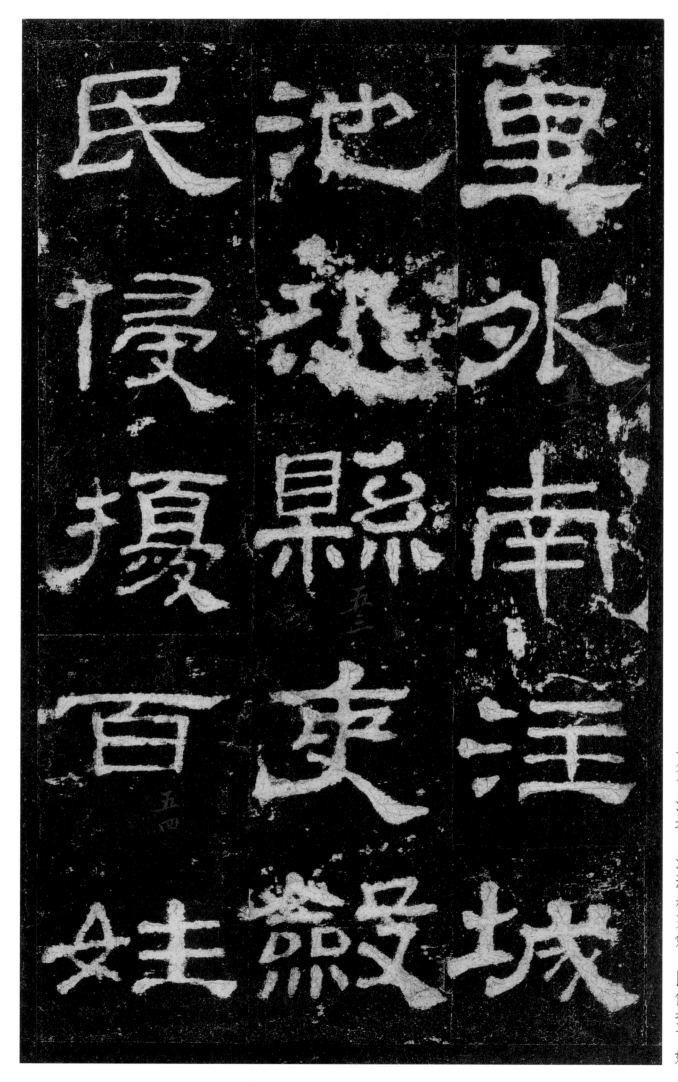

里外南注城　池恐縣吏斂　民侵擾百姓

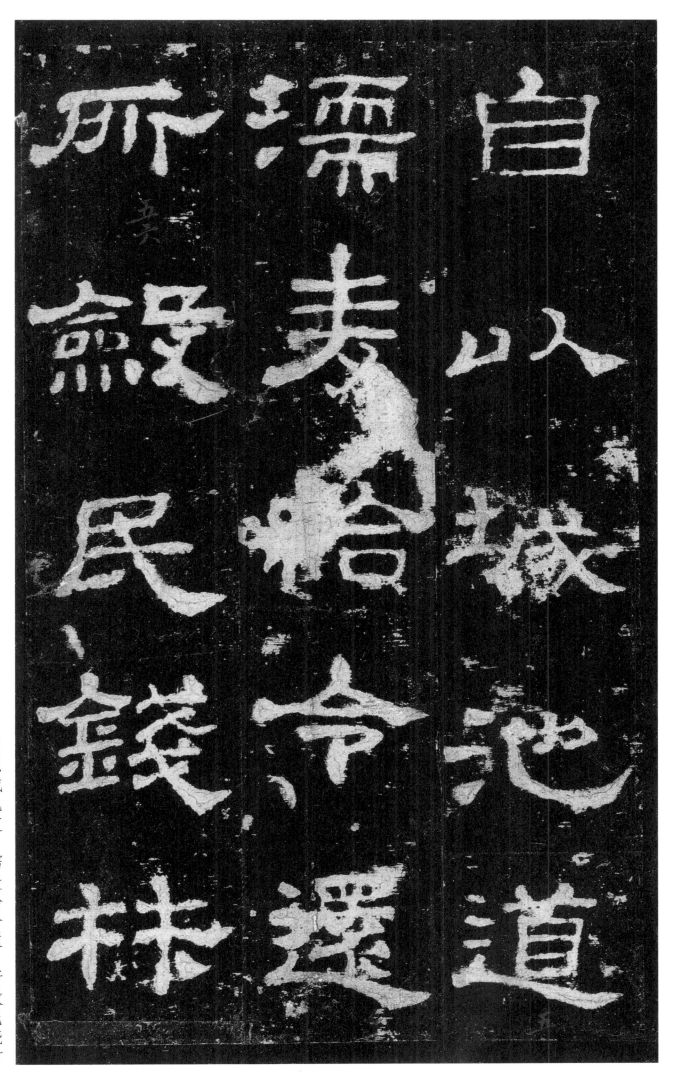

東漢 史晨碑

自以城池道　濡麦給令還　所斂民錢材

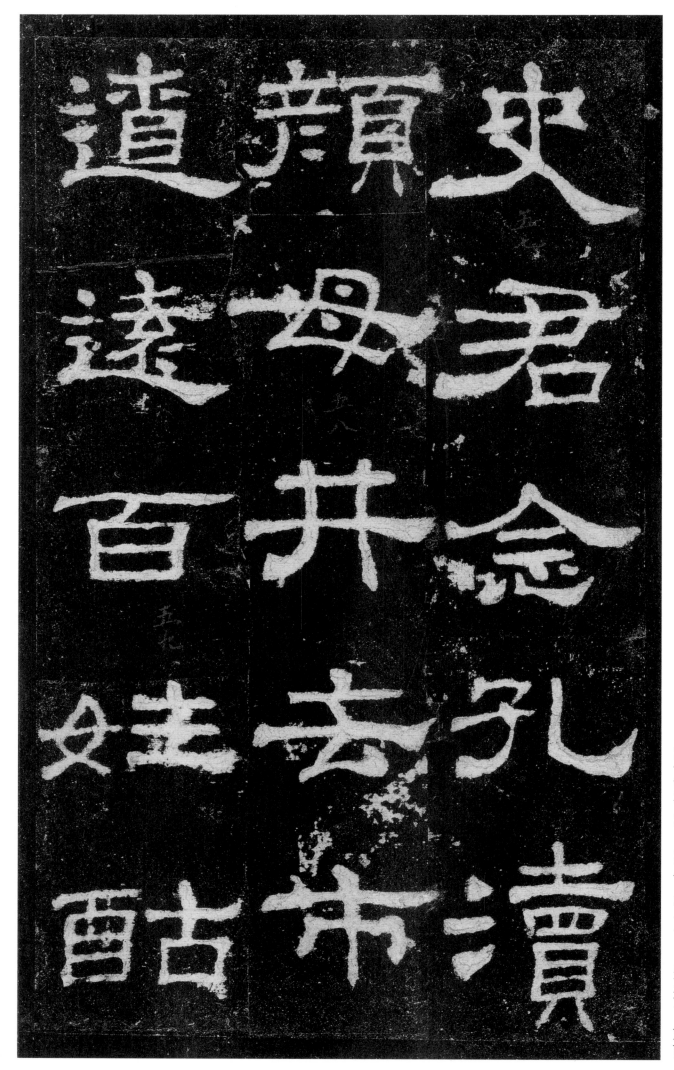

史君念孔瀆　顏母井去市　遼遠百姓酤

東漢 史晨碑

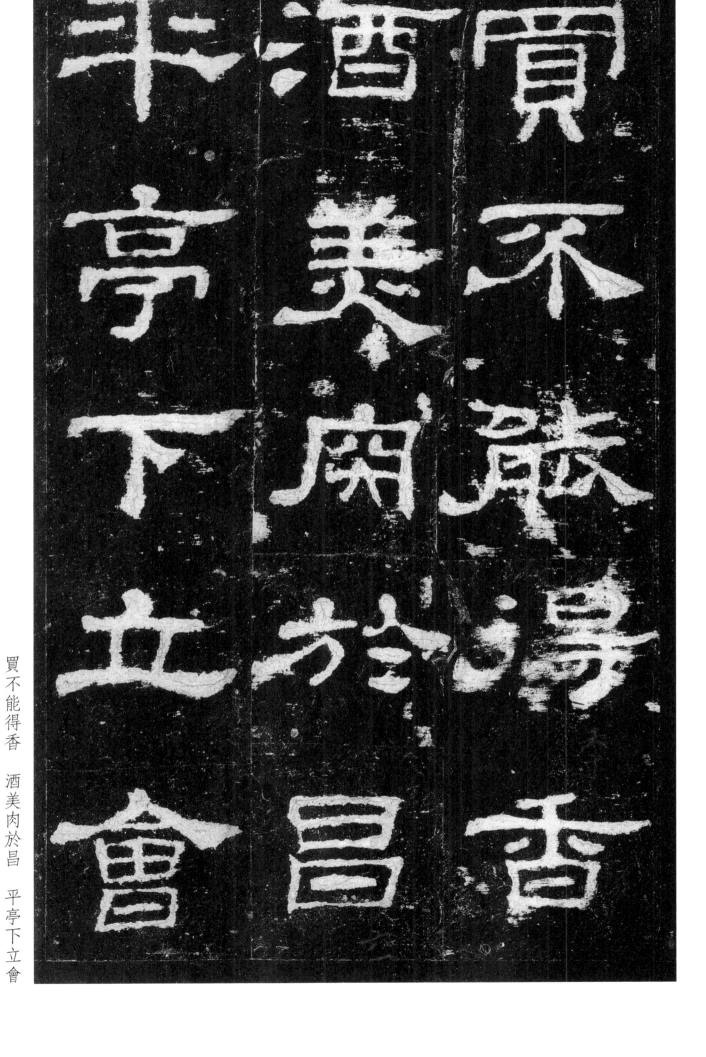

買不能得香　酒美肉於昌　平亭下立會

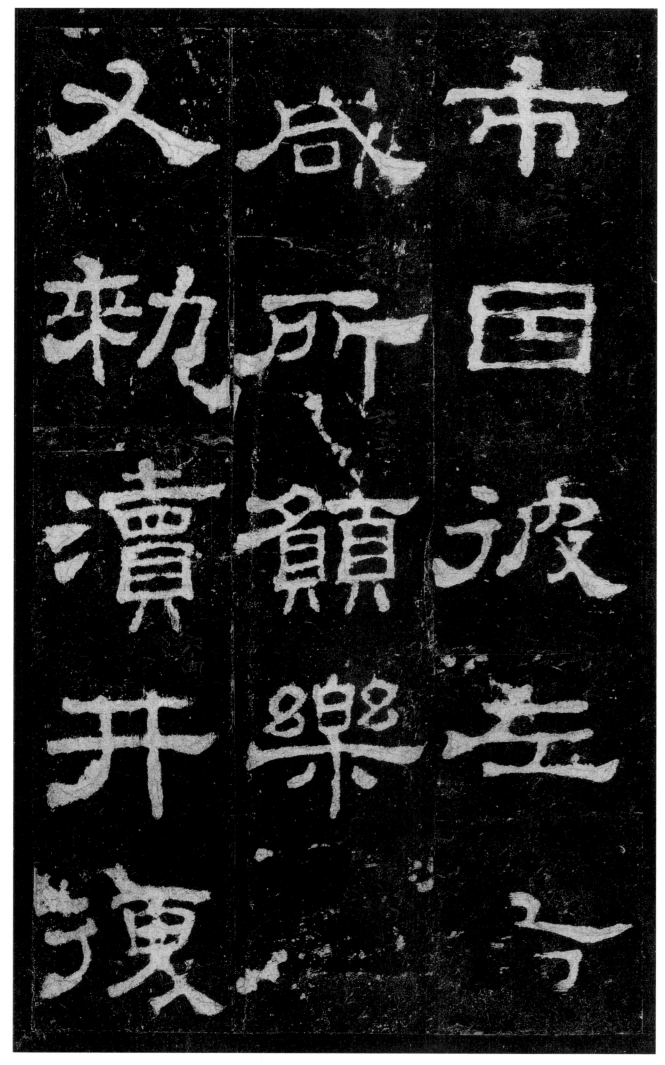

市因彼左右　咸所願樂　又勑（敕）瀆井復

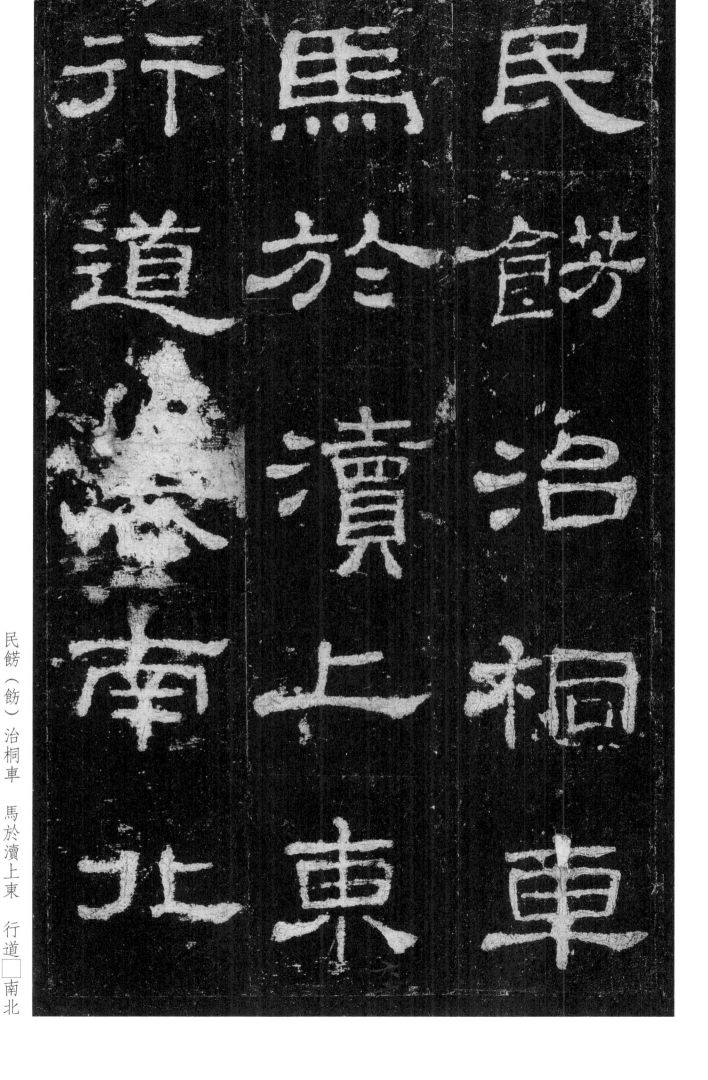

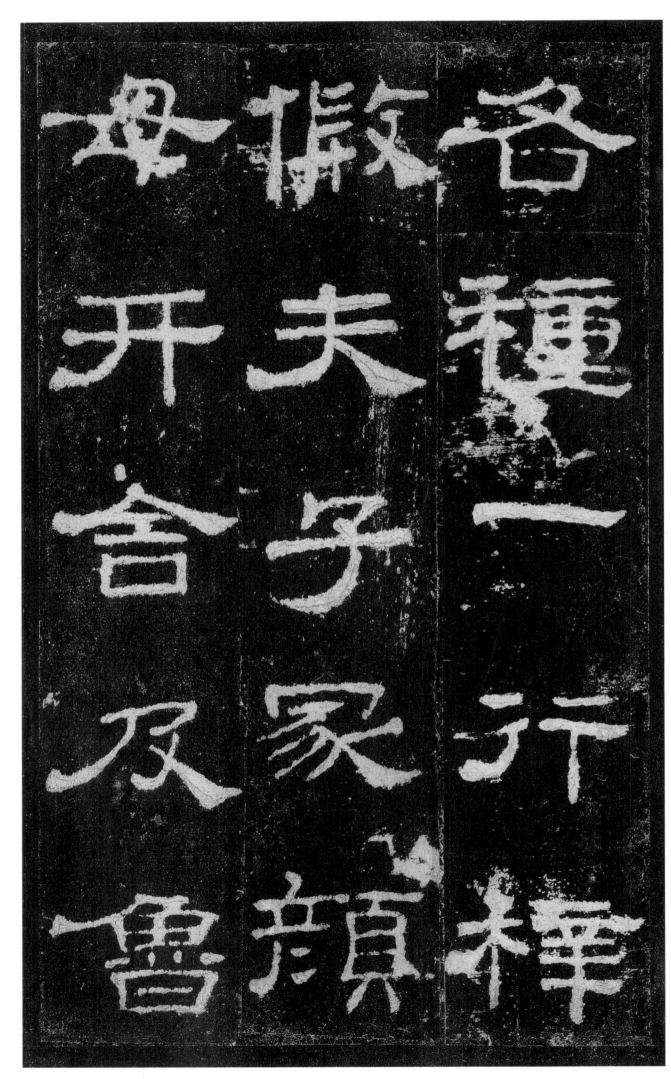

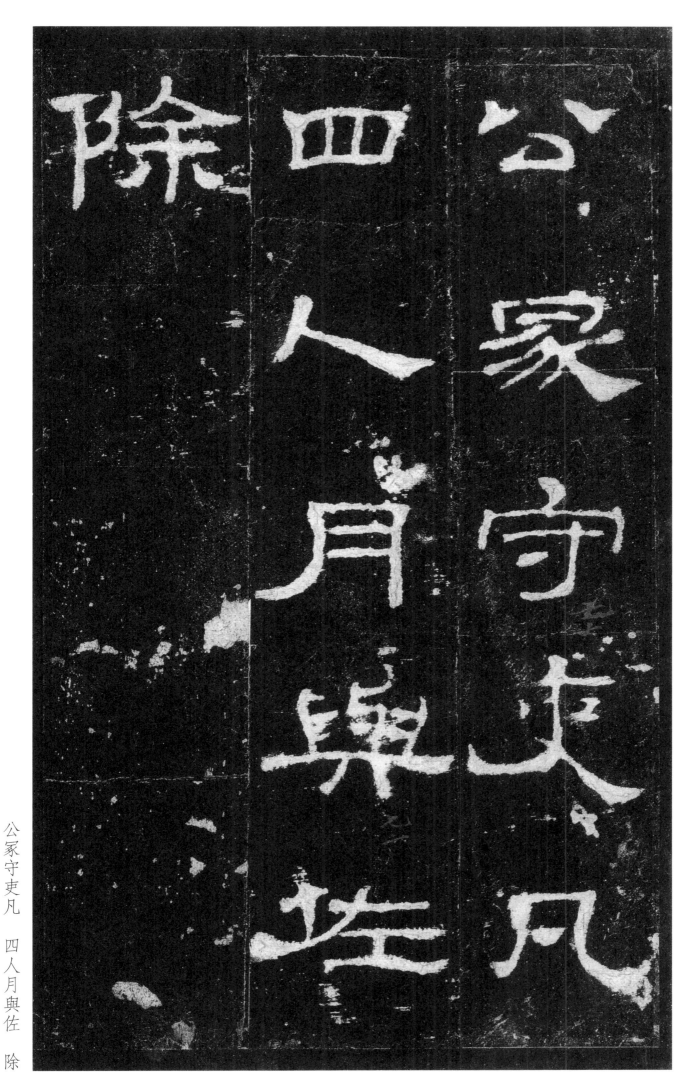

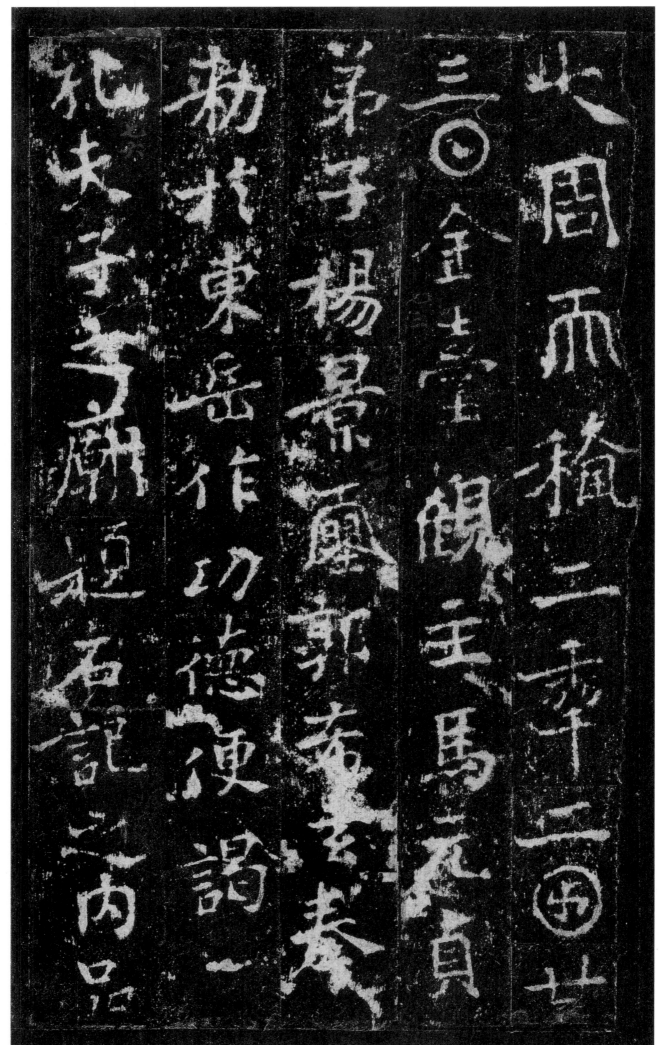

大周天授二年二月廿　三日金臺觀主馬元貞　弟子楊景聖郭希玄奉　勑（敕）於東岳作功德便謁　孔夫子之廟題石記之內品

大周而揄二秊三□□廿

三曰金臺觀主馬元貞

弟子楊景風郭希玄奉

勑於東嶽作功德便謁一

孔夫子廟題石記之兩品

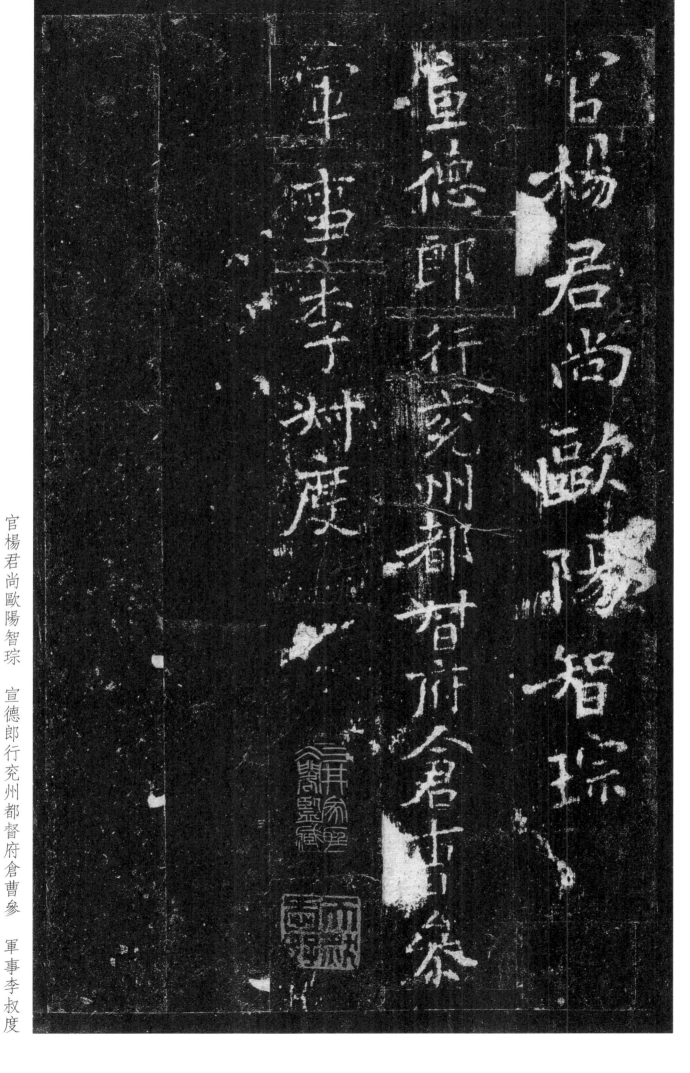

官楊君尚歐陽智琮　宣德郎行兗州都督府倉曹參　軍事李叔度

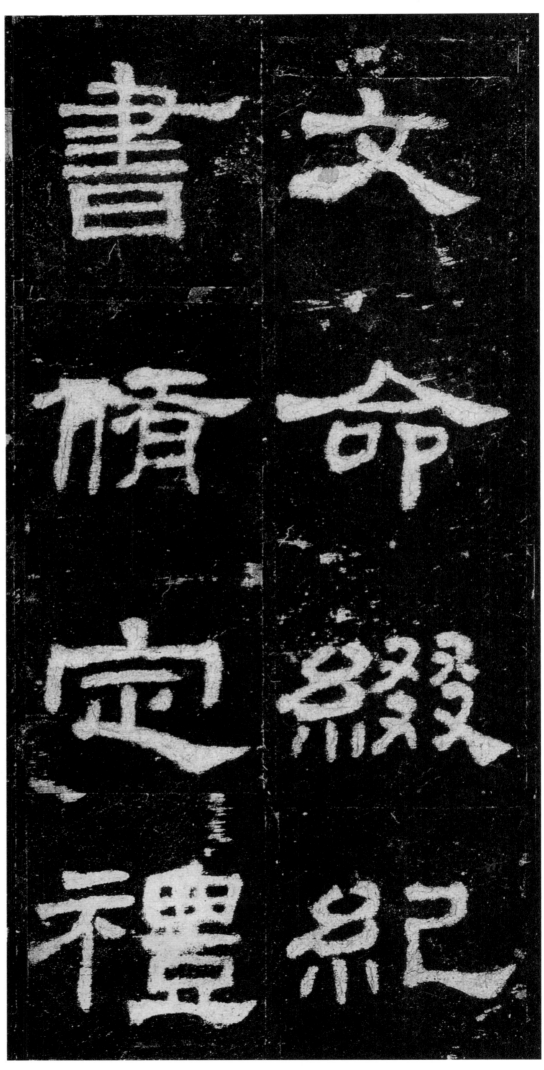

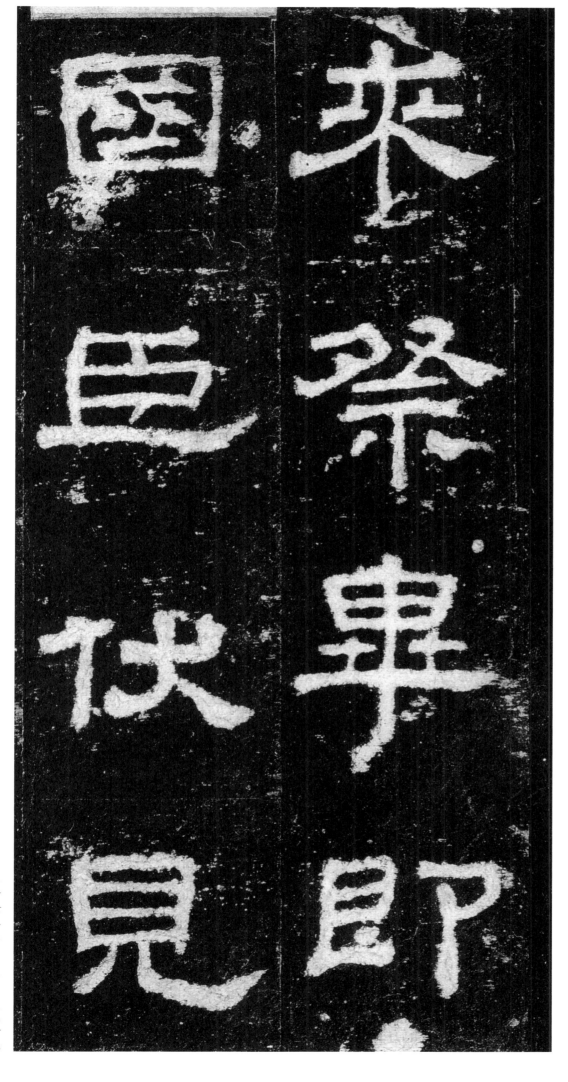

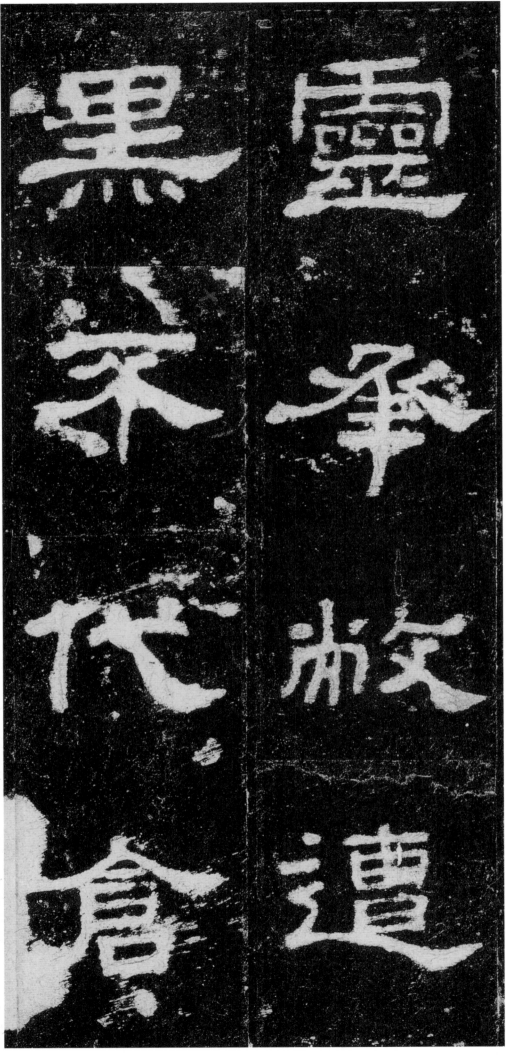

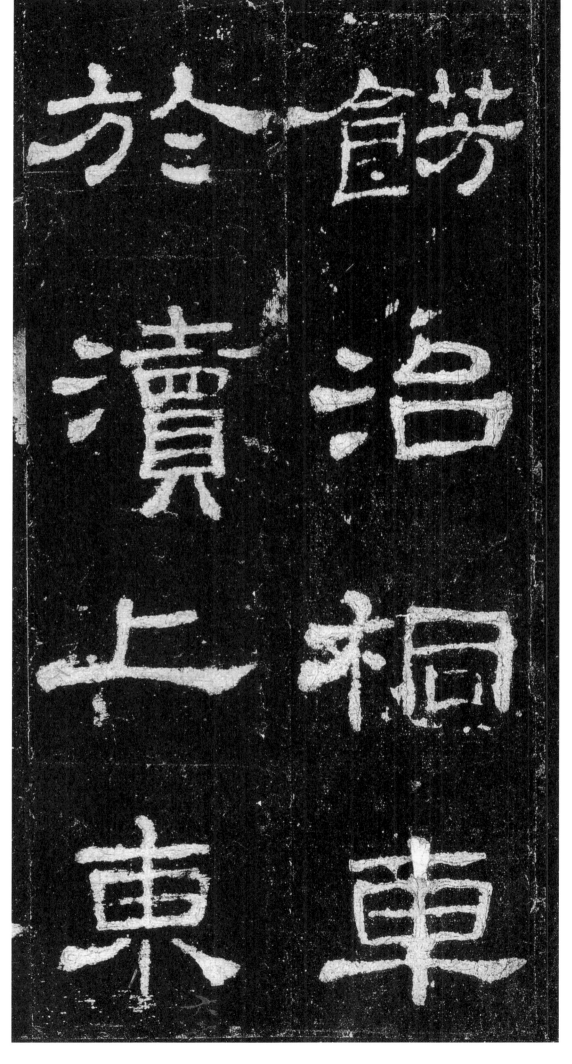

隸書寫法

就漢字書體演變歷史來說，隸書是從篆書裏蛻化出來的。篆書的筆道勻圓均稱，隸書的筆道變爲方正平直，其結體與楷書相仿，可以說是楷書形式的胚胎，所以祇要是認識楷書的人，對一般的隸書都能認識，不像篆書那樣，非對文字學有相當修養的人才認識。

隸書，前人分爲「隸」和「八分」兩種，有挑脚的是「八分」。其實「隸」跟「八分」，祇是部分筆畫寫法上的差異，不是兩種書體，并無劃分的必要。此外還有「秦隸」「漢隸」或「古隸」「今隸」之分，不過是根據時代先後而假定的不同名稱。所以這裏統稱爲隸書。

隸書不同于楷書的是，楷書的筆畫分別向上下左右四面發展（「八分」之名，由此而來）。隸書的筆畫，則像「八」字那樣，祇向左右兩邊發展（「八分」之名，由此而來）。

隸書跟楷書最大的區別，表現在下列這些筆畫上：

點

點，用于「亠」「宀」等，寫法與歐字「宀」的頂點同。

頂點，用于「亠」「宀」等，寫法與歐字「戈」的角點同。

頂點，用于「主」「言」等，寫法同橫畫。

左點，用于「火」「寸」等，寫法如 ˇ。

右點，用于「心」「糸」等，寫法如 ˙。

左點，用于「羊」「类」等，右點，用于「共」「糸」等，寫法如 ˙。

橫

隸書的一般橫畫跟楷書一樣。不過楷書橫畫的收筆作三角形，如 一，隸書收筆到末了不折向右下作三角形，而是將筆一提，使成 一 形即可。其在字上部和底部的橫畫則作 〜，寫法與楷書的平捺相像。

（圖一）

圖一

豎

隸書裏左邊的豎，絕大多數不作直畫，而跟豎撇一樣作 ノ，寫法如 ノ，到末梢時，將筆往下一按，往上一提就完事了。提的時候是帶按帶提的，有時提得輕些，就寫成 ノ，有時提得重些，就寫成 ノ。漢碑裏往往有有挑無挑同時并見的，就是這個道理。（圖二）

圖二

撇

隸書的撇，跟楷書寫法完全不同。平撇有順寫的，寫法是ㄟ（圖

三），有逆寫的，寫法是ㄱ（圖四）。直撇與左邊竪畫一樣（圖五）。

斜撇一般都作ノ，唯『人』字的撇作ㄥ，起筆重、收筆輕，與楷書

的撇有些相像。最特異的爲『亻』『彳』的斜撇。『亻』的撇作ノ，

用逆筆，寫法如ㄩ。『彳』旁則作ㄅㄅ，有逆筆，有順筆，并

不一定相同（圖六）。

重　圖三

千　圖四

月周　圖五

仁行德　圖六

捺

隸書的斜捺『㇏』，與歐、褚兩派的捺有些相像。有順起的，如㇏

寫法爲㇏；有逆起的，如㇏，寫法爲㇏（圖七）。筆的挑脚也有

和㇏兩種不同形。前者的寫法是先按後提再挑，後者的寫法是先提後

按再挑。提和按是筆鋒在運動中的上下輕重的動態，這不是圖例所能

説得明白的，祇有由讀者自己在實踐中去體會，特此附帶聲明。隸書

的平捺『㇏』，很像褚字的橫畫，也是中間輕細、兩頭用力的，所不

同者，褚的橫畫作『一』形，而隸捺則作『㇏』形而已。它的起筆，

都是逆筆，筆鋒自右向左，向左下方用力一按，隨即提起向右到末梢

挑出，挑脚跟斜捺一樣也有方圓兩種形式。方的爲㇏，寫法如

圓的爲㇏，寫法如『一』（圖八）。

文史長收　圖七

之近起　圖八

勾

隸書的勾法，不像楷書那樣向左或左上方挑出，而是祇用提法或作捺筆處理。比如『了』，有作一的，寫法爲一（祇專用于『爲』字的『了』）。『了』，有作『了』的，寫法爲了（用于『周』『門』等字）。這些都是先按後提，由于提的時候，輕重不等，所以有時挑出得多些，有時挑出得少些，有時甚至沒有挑出來。『了』，隸書作了（用于『刂』）；『乚』，隸書作乚。

它們全用的撇、捺法。唯『乚』，有作乚的，有作乚的，前者的寫法爲乚，後者法爲乚；一般作乚或乚），那是豎畫直的短了些，所以看不出轉折處的接合痕迹。

折

楷書的『了』，或作『』，寫時用翻筆，即橫畫到轉折處筆稍提起，用力一按，再像繞圈兒一樣將筆鋒絞過來轉向下面直下去，其筆勢如了。又楷書的乚作兩筆，隸書祇作一筆寫成乚，其寫法爲乚。例如『口』字，先『乚』，後『一』，作兩筆寫。從『口』的字和『日』『目』等字的方框，也這樣寫。此外，隸書裏有些偏旁部首和整個字的結構或筆順，與楷書完全兩樣的，下面附列兩張對照表，以供參考。

附：楷書隸書對照表

甲　偏旁部首

楷	隶	附注	楷	隶	附注
刂	刂	先写中坚。	亻	亻	
十小	小	先长竖次丶，次丿末丶。	氵	二	笔势从左向右。
彡	彡	彡笔势向左。	犭	犭	
辶	辶	三笔势向右。	礻	示	
又	又		殳	殳	
糸	糸		金	金	
灬	灬		金	金	

隶书竹艸不分，艸头的字都写作艹或艹。

乙　结体

楷	隶	附注	楷	隶	附注
		笔顺先乚后丁，两笔写。			笔顺先丶后人。
口	口	同上。	之	之 之	笔顺先丶次一次乀末人。
分	分 分	先丶次丿次乀末乀。	以	以 以	先丿次乀末乚。
不	不 不	先一次丿次乀末灬。	心	心 心	先丶次乀末。
為	為 為	四点作灬。	叔	叔 叔	先一次丨次乀次丨末丶。
所	所 所	夕后先丿次乚次丿末丅。	州	州 州	先丶次丶次丶末丨丨丨。
麦	麦 麦	先一次丿次乚次丿末丅。			

（本文摘自鄧散木《怎樣臨帖》）

執筆。

又作字者点須略攷篆文，須知點畫來歷先後，如「左」
「右」之不同，

還有，寫字的人也須略。參攷些篆文，要明
白每个字的點畫構成的來歷、先後，例如
「左」字與「右」字不同，

左　右

「刺」「刺」之相異，
「刺」字與「刺」字有別，

刺　解作戾音 ㄌㄧˋ

刺

「王」之與「玉」，
「王」字與「玉」字，

王　玉

「示」之與「衣」，
「示」旁與「衣」旁，

示　衣

以至「秦」、「奉」、「春」，

以至「秦」、「奉」、「泰」等字，

秦　秦（秦）　春（奉）　秦（泰）　（春）
古書譜

形同體殊，淂其源本，斯不浮矣。

真書字形相像，其實結構不同，必須探得它們的本源，方不致浮而不實。

孫過庭有「執、使、轉、用」之法[十]，豈當然哉？

孫過庭提出「執、使、轉、用」的法則，難道是隨便說々的嗎？

注一　見注三

注二　顏魯公說：「我聽褚遂良說：『用筆要像圖章印泥，要像錐子畫沙』起初不能領會，後來支過江邊，看見沙灘很平淨，試拿尖的東西在沙上畫字，覺浮特別險勁漂亮，方體味到用筆能像錐子畫沙，自然會顯得沈著。」——懷素曾跟鄔彤（唐·杭州人）學字，一次顏魯公問懷素，鄔彤寫字有什麼祕訣。懷素說：鄔彤的字像折釵股，顏說：「折釵股，那裏像屋漏痕好。懷素聽了五體投地，甚至拉住懷素的腿高喊「被你這麼說着了。魯公又問懷素：依你寫字得到什麼祕訣。懷素：我見夏天的雲多奇峰，就學它的變化無定後又見牆壁上裂紋，都很自然，不是人工造作可成，我就把「壁坼」的道理，結合到書法裏去了。顏魯公聽了也十分佩服。

注三　見注十二意

注四　見前總論注六。

五　這裏的「折」，也就是「轉」，為避免用字重複，所以稱「折」。

六　筆陣圖，相傳是王羲之的老師衛夫人所作這義句話。在王羲之的題衛夫人筆陣圖後裏，原文為：若平直相似，狀如算子，上下方整，前後齊平，此不是書，但得其點畫耳。

七　唐穆宗問柳公權「寫字應該怎樣」，柳公權回答：用筆在心，心正則筆正。後人稱此為筆諫。

八　王羲之題衛夫人筆陣圖後：「意在筆前，然後作字」。

九　「不可以指運筆，要以腕運筆」是千古名言。但以限於寫大字及寸楷，不能適用於小字。

十　孫過庭書譜序「執，謂淺深長短之類；使，謂縱橫牽掣之類；轉，謂鈎鐶盤紆之類；用，謂點畫向背之類」。執即執筆，有上下左右淺深長短之分；使謂轉，即行筆的轉折呼應；所謂用，即結構的揖讓向背。

○用墨

凡作楷墨欲乾，然不可太燥；行、草則燥潤相雜。潤以取妍，燥以取險；墨濃則筆滯，燥則筆枯，点不可不知也。

凡寫真書，墨要半乾半溼。但不可太乾；寫行、草書，墨要半乾半溼。墨溼乃以求姿媚，墨乾乃以求險勁；墨過濃，筆鋒就凝滯，墨太乾，筆鋒就枯燥，這些道理，學者們也不可不知。

筆欲鋒長勁而圓，長則含墨，可以運動，勁則剛而有力，

圓則妍美。

筆要鋒長，要勁而圓。筆鋒長則蓄墨多，可以便於轉運，勁則有力，圓則妍美。

筆頭

筆鋒

鋒是筆毛的尖鋒。拿筆在陽光底下照看，靠近筆尖處有一段比較透明的，這就是鋒。那謂長鋒，即透明的一段較長，一般以為筆毛長的就是長鋒。其實是不對的。古人論筆以「尖、齊、圓、健」為四德：「尖」是筆鋒尖銳。「齊」是把筆鋒發開，捺扁，要內外齊齊的像篦盛一樣沒有參差短長，要像新出土的肥筍、圓渾飽滿沒有四叉。「健」指有彈性，把新筆發開，蘸些水，在指甲上打圈兒，筆鋒要圓轉如意甚毫無阻滯，圓罷挺起，筆鋒要自然收束，回復尖銳，這就是健。

予嘗評世有三物，用不同而理相似：良弓引之則緩來，舍之則急往，世俗謂之「揭箭」。好刀按之則曲，舍之則勁直如初，世俗謂之「回性」。筆鋒亦欲如此，著一劃之後，已曲不復挺之，又安能如人意耶？故長而不勁，不如弗長；勁而不圓，不如弗勁。紙、筆、墨皆書法之助也。

我嘗品評過世間有三樣東西，功用不同而道理相近：好的弓拉開時緩緩地向身邊過來，一鬆手就很快的彈了回去，世俗稱它「揭箭」。好的刀用手一按就彎曲，一放手就挺直如初，世俗稱它

「回性」。筆鋒也要求能這樣，如一按撇就彎屈，彎屈後不能回復挺直，又怎能指揮如意呢？所以說筆鋒雖長而不勁，不如不長；雖勁而不圓，不如不勁。要知紙、筆、墨三者，都是書法上的主要助手啊。

○臨摹 [一]

摹書最易：唐太宗云：「歐王濛[三]於紙中，坐徐偃[四]臥，以嘆蕭子雲[五]。惟初學者不得不摹，亦以節度其手，易於成就。皆須是古人名筆，置之几案，懸之座右，朝夕諦（諦）觀，思其用筆之理，然後可以摹臨。其次，雙鈎蠟本[六]，湏精意摹搨[七]，乃不失位置之美耳。臨書易失古人位置，而多得古人筆意；摹書易得古人位置，而多失古人筆意；臨書易進，摹書易忘，經意與不經意也。夫臨摹之際，毫髮失真，則神情頓異，所貴詳謹。

摹寫最容易：唐太宗說：「我能使王濛睡覺在我的紙上，徐偃坐到我的筆下。」他是借此譬喻來譏笑蕭子雲的。但初學的人，不能不徑摹寫入手，可使手裏有所節制，易於成功。方法是先將古人名跡放在案頭，挂在座旁，朝晚細看，體會其運筆的

理路，等看得精熟，然後再著手摹臨。其次雙

鈎蠟本，必須細心摹搨，方不致失御原跡的美

妙位置。臨寫容易得古人筆意；摹寫容易失古

人筆意；摹寫容易得到古人部位，但往往失

去古人筆意；臨寫易於進步，摹寫易於忘

記，這是經意、不經意的關係。總之，臨摹的時

候，只要絲毫共真，神情頓然迴異，所以一定

要仔細，要謹慎。

世所有蘭亭何翅（啻）數百本而定武[三]為最佳，

然定武本有數樣。今取諸本參之，其位置、長短、大小，無

不一同，而肥瘠、剛柔、工拙、要妙之屬，如人之面，無有同

者。

拿蘭亭叙來說，流傳世間的何止幾百本

之多，要算定武本最好，而定武本又有幾種，

拿各種本子參看，其部位、長短、大小，無一不同

可是肥瘦、剛柔、工拙及微妙的地方，就像人

的臉面，沒有一個相同的了。

三晚本　　國學本　　國學祖本　　落水本

幾種不同的定武蘭亭本

以此知定武石刻，又未必得真蹟之風神矣。字書全以風神
超邁為主，刻之金石，其可苟哉。

由此可知定武石刻，也未必真能得到原蹟精
神。書法全以風神超逸為主，何況徒紙上再摹
刻到銅器上，石頭上，難道可以苟且了事嗎。

雙鉤之法，須得墨暈不出字外，或廓填其內或
朱其背[九]，正得肥瘦之本體。雖然，尤貴於瘦，使工人
刻之，又徒而刮治之，則瘦者亦變而肥矣。或云「雙鉤時
須倒置之，則無容私意於其間」誠使下本明，上紙薄，
倒鉤何害。若下本晦，上紙厚，卻須能書者發其筆意
可也。夫鋒芒圭（稜）角，字之精神，大抵雙鉤多失，此
又須朱其背時，稍致意焉。

雙鉤的法則，必須墨線不量出字外，或
在墨線內填墨，或在字點背面上硃，都一定
要恰如原來肥瘦。雖然，最好還是鉤得瘦
些，因為工人刻石，經過刮磨，修改，原來瘦
的也會變成肥的。有人說：「雙鉤時將原蹟
顛倒安放，這樣可不攙入自己的私意」其
實原蹟清楚，覆紙又薄，倒鉤也沒有什麼
不好；如原蹟晦暗，覆紙又厚，那就需要
會寫字的人來鉤勒，方能闡發宅的筆意。
一般的說，鋒芒，稜角，是字的精神所在雙

鉤時多數會被丟失，這又是背面上硃時所以
要精加注意的。

注一　「臨」有三種：二種用明角或玻璃片上先畫
　　格載九六宮「格的大九宮或素字格」蓋在字帖
　　上，另用紙畫好比原樣放大的格子，放在白紙下
　　面，然後依著帖字在格上所佔地位點臨，這樣
　　叫做單格臨畫。一種，字帖放在桌上對着看
　　一筆寫一筆，看一字寫一字，遠這樣叫對臨。一
　　種，字帖已看得熟透，將帖攤開憑記憶力
　　背寫，遠這樣臨書的叫背臨。
　　「摹」也有三種：一種，用墨照紅字範本點寫，
　　叫做描紅。一種，用薄紙蒙在字帖上描寫，
　　叫做「影格」。一種，用薄油紙蒙在字帖上將字的
　　筆畫鉤出輪廓，再用墨填實，
　　叫做「廓填」。

二　王濛，字仲祖，東晉山西太原人，工草書。

三　徐偃，無可攷。

四　見晉書唐太宗御製王羲之傳讚。

五　蕭子雲，字景喬，南朝（江蘇武進）入，
　　以善章隸飛白出名，梁武帝極推重他，唐太
　　宗這兩句話的意思是，我用拳寫雙鉤辨法，
　　就可使王濛徐偃到我跟前，像蕭子雲有什
　　麼值得欣賞。

六　古法將蠟紙放在熱爐斗上，用黃蠟塗勻，使它
　　透明，以供鉤摹，稱為蠟本。後來有了薄油紙，就不用蠟本了。

七　名人墨蹟或法帖年久晦暗，古法在牆上
　　打ヶ洞，將字帖蒙工油紙，放在洞口，利用洞外
　　陽光透過字帖背面以便鉤摹，稱為「響
　　搨」。今法透過字帖背面，下面裝着向
　　上發光的電燈，利用透射燈光照明鉤摹，
　　比古法方便得多了。

八　定武蘭亭相傳搨歐陽詢臨本刻石。朱溫
　　之亂，石被刻到河南開封，後晉石敬瑭之亂，
　　時設義武軍，後為避「宋太宗光義諱」改
　　稱「定武」。並以稱定武蘭亭。定武蘭亭本
　　又被契丹搶去，放在定州（河北，定州在唐

九　名人墨蹟或法怙日時不明的，在背面塗硃，
　　使正面字蹟顯露，稍爲宋背或背朱。

（本文摘自鄧散木《書法學習必讀》）

图书在版编目（CIP）数据

东汉 《史晨碑》/ 人民美术出版社编. -- 北京：
人民美术出版社, 2023.11
　（人美书谱. 隶书）
　ISBN 978-7-102-09177-8

　Ⅰ.①东… Ⅱ.①人… Ⅲ.①隶书－碑帖－中国－东
汉时代 Ⅳ.①J292.22

中国国家版本馆CIP数据核字(2023)第087225号

人美书谱　隶书
RENMEI SHUPU　LISHU

东汉　史晨碑
DONGHAN　SHI CHEN BEI

编辑出版　人民美术出版社

　　　　（北京市朝阳区东三环南路甲3号　邮编：100022）

　　　　http://www.renmei.com.cn

　　　　发行部：（010）67517799

　　　　网购部：（010）67517743

编　　者　人民美术出版社

责任编辑　张百军

装帧设计　翟英东

责任校对　姜栋栋

责任印制　胡雨竹

制　　版　朝花制版中心

印　　刷　雅迪云印（天津）科技有限公司

经　　销　全国新华书店

开　本：710mm×1000mm　1／8

印　张：10.5

字　数：12千

版　次：2023年11月　第1版

印　次：2023年11月　第1次印刷

印　数：0001—2000

ISBN 978-7-102-09177-8

定　价：52.00元

如有印装质量问题影响阅读，请与我社联系调换。　（010）67517850